U0049198

藝流。
系譜。
學院之道。

學院之道

大臺中學院美術教學源流

Taichung

李思賢／著

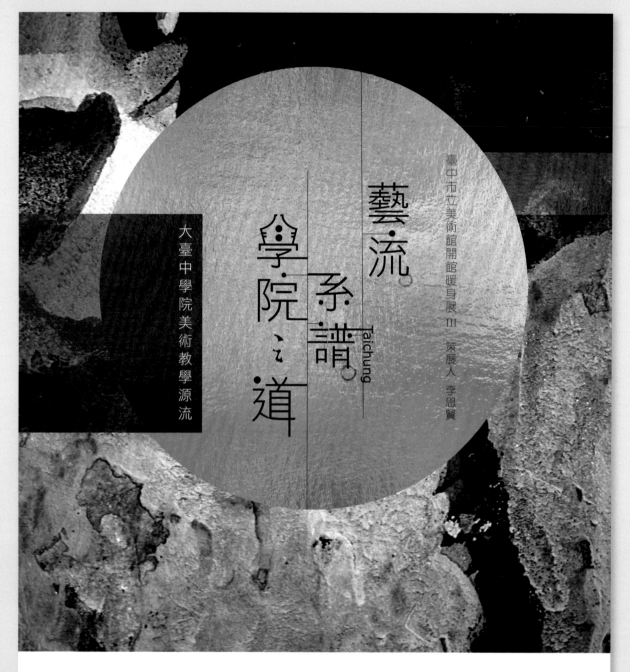

藝流·系譜·學院之道

學院之道

系譜

Taichung

大臺中學院美術教學源流

臺中市立美術館開館暖身展 III 策展人 李思賢

2021
10.09 – 10.27
SAT WED

臺中市大墩文化中心
大墩藝廊五·六·七

指導單位 臺中市政府　主辦單位 臺中市政府文化局　臺中市立美術館籌備處

展覽海報

目錄

序

　　臺中地處臺灣的樞紐地帶，資源豐沛、人文薈萃，在地緣及各項事務上，本市皆具備先天優勢，因此孕育了深厚的文化底蘊。臺中市長期以來累積多樣豐富的人文資產、文化藝術發展蓬勃，且持續深化與創新，而有「文化之都」的美譽。

　　臺中市藝術教育的基石奠定於無數的藝術創作者、美術教育者與文化推動者深耕的成果之上，經過點滴累積與推展，已然開啟新的篇章。為延續臺中藝術文化的內涵及建構本市藝術發展史脈絡，市府文化局以大臺中地區學院美術發展為題，透過策展人李思賢教授的研究梳理，彙整其沿革脈絡，不僅對過去美術教育者的回顧與致敬，同時彰顯美術教育在本市藝術發展軌跡中的影響地位。

　　本展以臺中市具代表性之大學院校美術系所——臺中師範學校系統（今國立臺中教育大學美術學系）及東海大學美術系系統為主軸，擴及至中部地區其他校系，共同串織在此授業的前輩藝術家、教師及系友之藝術創作，透過 87 位藝術家及其代表作，完整呈現大臺中地區優良的美術教育和創作學風。展期自 110 年 10 月 9 日起至 10 月 27 日於大墩文化中心盛大展出，竭誠邀請喜愛藝文活動的朋友親臨現場欣賞這場美學盛宴。

　　藝術教育發展及藝文場館建設皆為市府團隊長期推動的重要政策；一項是百年樹人的志業，另一項更是文化城市的基石，因此本府特別著重「臺中市綠美圖」的擘劃。這項建設是國內第一座美術館與圖書館共構的建築，由日本知名建築師妹島和世與西澤立衛聯手規劃，自 108 年 9 月動工，預計 111 年完成主體工程，114 年正式開館，預告臺中市即將落成一座世界級地標的藝術文化建築。期待臺中市綠美圖完工後，為藝術創作者提供更寬廣的舞臺，讓國際看見臺中市的文化價值。

市長　盧秀燕

為了迎接臺中市立美術館的成立，本局自 108 年起籌辦臺中市立美術館開館暖身展，109 年 11 月委託東海大學美術系李思賢教授進行「大臺中地區學院美術主題展前置規劃案」，並以其成果作為基礎，於 110 年策劃「藝流・系譜・學院之道——大臺中學院美術教學源流」特展作為美術館第三檔開館暖身展。

民國 35 年省立臺中師範學校（今國立臺中教育大學）成立創設「美術師範科」，為國內首設美術專業教育機構，首梯師資延請廖繼春、林之助、陳夏雨等名師任教，後繼有呂佛庭等其他校系重要師資加入，資源隨之挹注，奠定臺中地區藝術教學資源蓬勃之基石。民國 72 年東海大學美術系創立，為當時中南部第一所大學美術科系，在創系主任蔣勳的規劃，以「全人」為要旨，培育文人精神、文化傳承與創作技法兼備的人才，更力邀於臺中師範學校（今國立臺中教育大學）任教的膠彩畫家林之助至東海大學美術系授課，首開國內學院膠彩藝術教育先河，成為臺灣膠彩教育的標竿。

歷經時代異動，源於臺中師範學校及東海大學的師長及系友，而後於臺中、彰化、南投等校系開枝散葉，顯見臺中地區美術教育及藝術創作發展的多元與龐雜。臺中市立美術館成立在即，為梳理臺中地區藝術教學發展脈絡，建構臺中市藝術教育發展資料庫，本局積極籌劃此檔暖身展。透過策展人李思賢教授的精心規劃選件，以「中師系統」、「東海系統」、「其他院校」等展區，邀集 87 位藝術家及其代表作參與展出，媒材包含東方媒材、西方媒材、影像與複合媒材、立體與雕塑等四大類，完整呈現臺中地區藝術發展脈絡及多樣的創作表現。

本次展覽亦委託策展人李思賢教授撰文論述大臺中地區學院美術發展簡史，並配合出版作品專輯。在這別具意義的時刻，為臺中市的藝術教育發展留下完整的歷程，竭誠邀請愛好藝術的朋友共同分享這美好的篇章。

臺中市政府文化局長　陳佳君

藝流‧系譜‧學院之道 ——大臺中學院美術教學源流與發展

文／李思賢

導論：問題架構與地方結構

素有「文化城」美稱的臺中市，地處臺灣西岸中部，地理位置得天獨厚，天然資源豐沛、人文薈萃；自清領末期起，便已逐漸取代半線（今彰化），成為臺灣中部最主要的人口匯聚都市，許多中臺灣的發展，都由這裡展開。本文將以臺灣光復（1945／民國 34 年）迄今（2021／民國 110 年）為時間軸線，探究臺中的學院美術教學源流狀態，包括各校在相關政策影響下之發展，以及對於藝術師資的多元樣態等層面。

一、雙核心 同心圓

臺中，是一座城市，有其自身的沿革和行政區域範疇；臺中，卻也是一個地理概念，泛指中臺灣所屬的大部分地區。因此，在「臺中」的空間範圍界定上，便就有狹義與廣義之分：狹義者，為 2010 年（民國 99 年）縣市合併後之大臺中市（直轄市）；而廣義上的意義，則上溯至日治時期之「臺中州」，包含現今之臺中市、彰化縣和南投縣等行政區。

一個地方的文化發展，向來都非單獨能成，它複加、疊合了許多周邊的相關因素。因此要談臺中的學院美術狀態，倘若以狹義的單一行政區（臺中市）為劃分，便就是以國立臺中教育大學（下稱「中師系統」）和東海大學（下稱「東海系統」）的兩個美術學系為主，如此界定雖能收立竿見影之效，但將會出現因過於武斷而形成許多遺缺之憾。是此，本文將以廣義的「臺中州」定義作為涵蓋範圍，提出「雙核心同心圓」為研究架構，核心的內外用三圈同心圓為結構，來形容和講述大臺中地區的學院美術狀態，以及「校與校」、「校與師」和「師與校」之間的多向層次關係。這裡，簡要地將「雙核心同心圓」的劃區架構分述如下：

一、內圈（核心）：臺中市轄區範疇內的雙核心，按照成立的次序分，即為「中師系統」（核心一）和「東海系統」（核心二），將兩大美術教學系統之過往以來，具教學影響力並擁有全國知名度之專、兼任藝術教師蒐攏，以各自體系內之行政倫理做鋪陳。

二、中圈：為包圍於核心之外的範圍，包含了「師承」和「地域」兩種屬性：

1. 與中師系統和東海系統有關（多為校友），於臺中市轄區範圍內之他校任教，且並具全國知名度之專任藝術教師。這些臺中市轄區的大學院校如：國立中興大學、國立臺中科技大學、國立勤益科技大學、中山醫學大學、逢甲大學、靜宜大學、亞洲大學、朝陽科技大學，以及嶺東、弘光和僑光等科技大學。

2. 與中師和東海兩大系統有關，但卻任教於臺中市地界之外、臺中州範圍之內，並具全國知名度之專任藝術教師。這些地屬彰化縣和南

投縣的學校有國立彰化師範大學、國立暨南國際大學、大葉大學、建國科技大學、南開科技大學等。

三、外圈：與中師和東海兩系統沒有師承或教學關係，但戶籍或居住地落於臺中市轄內（或周邊），且任教於臺中市地界之外、臺中州範圍之內，具全國知名度之專任藝術教師，涵蓋學校與上述同。這個最外圍的劃圈，單純地就是因為這些知名的藝術家與臺中市地域關係密切，屬於大臺中生活圈範圍的居民，我們不能單單以行政區域或教學體系的武斷劃分而將之排除。

這個「雙核心同心圓」的研究架構，涵蓋範圍雖大，牽扯之人、事、物相對龐雜，然屆此首度針對「大臺中學院美術」此一全新議題的研究提出，吾人有著以更高的宏觀視野俯瞰全局之期許，同時也期望藉此一研究／策展之機，為即將於 2025 年落成開館的臺中市立美術館，增添些許未來足以提供後進研究和參考的史料，盡一己為建構臺中美術學和臺中美術史責無旁貸的棉薄之力。

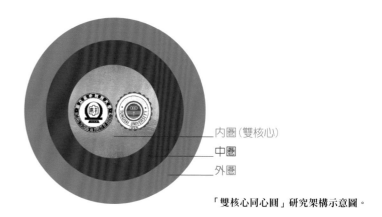

「雙核心同心圓」研究架構示意圖。

二、政治擇定 臺中翻身

臺中市的發跡最初與日本不時騷擾清國東南領地有關；1881 年（清光緒 7 年），清廷因與日本有著琉球事件嫌隙之故，為防範日本兵犯，派岑毓英（1829–1889）為福建巡撫，加強臺灣防務工作。岑毓英巡臺期間盱衡全臺佈署，加強了對臺灣中路防衛的思考。到了 1885 年（光緒 11 年）慈禧太后詔改福建巡撫為臺灣巡撫，1887 年（光緒 13 年）臺灣正式建省，由劉銘傳（1836–1896）為首任臺灣巡撫，並選定了彰化縣橋仔頭（雅稱「橋孜圖」，為今臺中市中、東、南區）一帶為省會預定地。

當時的臺灣省，下設三府（臺北、臺灣、臺南），及一個直隸州（臺東），下轄有 11 縣 4 廳，現在的臺中市區域隸屬於臺灣府臺灣縣和苗栗縣（臺中大甲）之轄境。臺灣正式建省後，劉銘傳以得以兼顧南北的

戰略因素,選擇臺灣府臺灣縣(今臺中市中心)作為臺灣省的省會,並於 1889 年(光緒 15 年)首建「臺灣省城」。然遺憾的是,三年後(1892／光緒 18 年)因經費籌措困難、橋仔頭地區發展遲滯、人口稀少、交通不便等諸多因素,巡撫邵友濂(1840–1901)遂上奏朝廷停建省城,此一建造工程因此停工,並於 1894 年(光緒 20 年)將省會遷至臺北府,臺灣縣作為臺灣省省會的計畫便從此告終。

1895 年(光緒 21 年)臺灣因清廷兵敗於甲午戰爭,而於「馬關條約」中依約割讓予日本,臺灣自此改以日本紀元。1895 年(日明治 28 年)日本治臺,改臺灣府為臺灣縣,以臺灣城為治所;隔年 3 月,臺灣總督府重新調整行政區域,恢復原建置的三縣一廳,全臺分為臺北縣、臺中縣、臺南縣及澎湖廳,原臺灣縣改為臺中縣,臺灣城為臺中街。這是臺灣歷史上首度將臺北、臺南之間的臺灣中部地區命名為「臺中」,正式宣告了「臺中」在行政名稱上的確立(1895)。[1] 因此我們可以說,臺中地位之奠定,始於 1885 年(光緒 11 年)的臺灣設立行省,並以臺灣府臺灣縣(今臺中市)為省會,後續於割讓日本後隨即改臺灣府為臺灣縣(1895),且以臺灣城(臺中市)為縣治所在,乃至後來涵蓋了今日中、彰、投地區的臺中州,擴大了臺中市的早期發展規模。

然而這一切以地域優勢,雖能匯集更多行政與經濟資源,但發展更多的文化相關事務卻要遲至日治的後期。臺中地區美術較具規模的文化活動,最早可追溯至 1931 年(昭和 6 年)臺中州教育會的成立,之後並連年舉辦美展。相較於過去以民間力量組織籌辦的零星研習會、美術教室、私人畫塾,遲至日治後期,臺中州廳也才在 1932 年(昭和 7 年)創設了「臺中州學校美術展覽會」。第一屆的「中美展」於臺中公園旁的「臺中公會堂」舉行,由對臺灣近代美術發展有重大影響的水彩畫家石川欽一郎(1871–1945)擔任評審,年輕的楊啟東(1906–2003)、張錫卿(1909–2001)等人在比賽中連獲佳績,此一學生美展當時已蔚為風氣。

20 世紀初,在臺灣島內最受矚目與指標性的藝術競賽,仍屬仿效東京「帝國美術展覽會」(簡稱「帝展」)而設立的「臺灣美術展覽會」(簡稱「臺展」)、「臺灣總督府美術展」(簡稱「府展」)、以及 1937 年(昭和 12 年)之後於日本本土所轉型舉辦的「新文展」等官方主辦的全國性比賽為要,許多回臺發展的畫家躍躍欲試,想藉此飛上枝頭,在社會上獲取認可。總結日治時期臺中地區的美術活動,實際上尚屬初試啼聲的階段,但因著臺日文化的頻繁互動與接觸,初期先是以效法的方式,堆砌出日後推進美術的發展動能。

臺灣光復後,隔年(1946／民國 35 年)國民政府選定臺中為全省首設美術專科之處,即為臺灣省立臺中師範學校的「美術師範科」,打破了以往美術家的養成必須赴笈日本去學習的慣例,此舉便能窺見臺中地區藝術教學資源蓬勃之因,這點在後文將有所述。此外,1949 年(民國 38 年)國民政府遷臺,臺灣省政府也分別於 1956 和 1957 年(民國 45、46 年),將主要廳處由臺北市遷往臺中縣霧峰鄉光復新村與南投縣南投市中興新村,臺中市雖非臺灣省政府辦公廳舍所在,但卻是省府所依附的主要城市,也加速了臺中市的整體發展,特別是「臺灣省美術展覽會」(簡稱「全省美展」或「省展」),打自第 12 屆(1957)的「省

展」於省立臺中圖書館展出起,「省展」便與臺中成為了命運共同體。

長期以往,無論是光復初期的藝術教育,抑或是藝術美展的主辦,但凡談到中部地區發展皆以臺中市為主要核心城市。在人文、事務與地緣關係上,無論在傳統或創新上,臺中市皆具備了歷史鋪墊與文化鋪陳的先天優勢。[2]

壹、核心之一:中師系譜

臺中師範學校創校於 1899 年(明治 32 年),是臺灣高教系統之首設,創校當時的校址位於彰化市文昌廟,為臺灣初等教育發展之始。中師曾在 1902 到 1922 年間遭到停辦,後於 1923 年(大正 12 年)始復辦「臺灣總督府臺中師範學校」,當時還未有自己的校區,而臨時借用臺中公學校(今臺中市西區忠孝國小)上課;直至 1928 年新校區(即今中教大民生路校本部)落成後遷至此,並沿用至今。臺灣光復的隔年(1946／民國 35 年),臺灣省立臺中師範學校成立了「美術師範科」(簡稱「美術科」),開臺灣高教體系創設美術專業科系之先河。[3] 百餘年來,臺中師範學校系統隨著政治易幟和社會演進之需而幾經更迭,最後演變成為今天的國立臺中教育大學,及至今日,也已是臺灣罕見的百年老校。

一、臺中師範 美教遞演

日治時期成立的臺中師範學校,早年美術相關專業課程並無獨立,而以單一科目包含在整體普通師範教育裡;其中日籍教師近藤常雄[4] 和有川武夫(1908–1968)等人,都曾於中師擔任過圖畫課的美術老師,而近藤常雄畢業於日本東京美術學校西洋畫科(1923),有川武夫更是連年入選「府展」,甚至獲得「總督賞」(第五回,1942)的獎項榮譽,可惜當時中師並無專業培育美術人才的機制,錯失了與東京美術學校和這些美術前輩連結的先機。

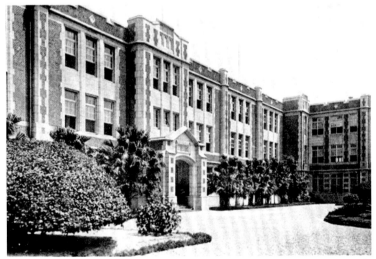

遷校初期的臺中師範學校行政大樓,採英國哥德復興式建築風格,古典風韻十足,自 1928 年落成後遷校至此並沿用至今。(國立臺中教育大學 提供)

1945 年（民國 34 年）臺灣光復，國民政府選定臺中師範為全省首設美術專科之校——臺灣省立臺中省立師範學校「美術師範科」；在此之前，美術家的教育必須離鄉背井、遠渡重洋赴笈日本，這些歷史成因，能見諸大臺中地區藝術教學資源蓬勃之主要背景因素。作為國內首創之美術專業教育機構的中師美術科，首梯美術類師資延聘了甫自日本學成歸國的廖繼春（1902–1976），以及林之助（1917–2008）、陳夏雨（1917–2000）、陳夏傑（1924–2012，後更名陳英傑）等名師任教，加上原就已在中師任教的美術家張錫卿，以及在大陸受過完整科班教育的許志傑、李烈夫、王影等三位勞作課程教師，師資陣容及份量在當時不可謂不堅強。然而好景不常，中師美術科卻僅招收一屆後便停辦，停辦之因，就該屆美術科校友黃登堂（1928–）的說法是，原因有兩個：一、當時師資轉到他校任教，因而造成本校師資欠缺；二、學生具有藝術家的個性——很調皮且難於管理等…。[5]

而全臺首創的這唯一的一屆／班，於 1946 年入學，1949 年畢業；在相關的史料統計中顯示，「1946 年七月所招收的中師美術師範科，錄取 40 人，報考人數大約三倍。到了剛升上二年級開學之初，尚有學生三十多人；不過修業三年屆滿畢業之際，卻僅剩黃登堂等 23 人。」[6]為了研究中師美術科的教學與學習成效，藝術教育史學者黃冬富（1953–）比對了相關的省展圖錄資料後述及到：

檢視 1948 年十月舉行的第三屆臺灣全省美展目錄，該班有黃登堂、羅阿龍、李懷義等三人以膠彩作品入選國畫部門，許奇塗、蕭錦川二人入選雕塑部門，共計有五人以僅相當於高三學齡的師範生三年級學生之身份入選於省展，在早期省展篩選頗嚴之情形下，當時中師美術師範科確實教學成效極為可觀，其中尤其黃登堂畢業之後仍持續創作，於省展累計獲獎七次而獲聘為膠彩畫部評審委員，成為當今頗具分量的傑出第二代膠彩畫家。該班學生畢業任教之後，唯獨黃登堂一人能於中師附小擔任美勞科任教師，其餘 22 人仍全部擔任包班制級任老師，因而很少有人能持續其美術創作之鑽研。[7]

嗣後，雖無美勞科的編制，但仍有呂佛庭（1911–2005）於 1949 年、沈國慶（1930–2013）於 1953 年陸續加入中師的教育行列；1960 年（民國 49 年）改制師專、增設「普通科美勞組」後，再聘請多位自臺灣師範學院（今國立臺灣師範大學）、中國文化大學、國立藝專（今國立臺灣藝術大學）、臺北師範學校（今國立臺北教育大學）的師資進入，資源也隨之被帶入，增厚了實力。

中師自光復後至今，70 餘年來，已因循著政府教育政策的制度改制或改隸而更名達五次之多。從光復後回歸省政府教育廳管轄改為「臺灣省立臺中師範學校」（1945）開始，到改制五專而成為「臺灣省立臺中師範專科學校」（1960）、升格為「臺灣省立臺中師範學院」（1987）、再改隸教育部成為「國立臺中師範學院」（1991），最後在一波整併師範體系院校的潮流中，變成今日的「國立臺中教育大學」（2005）（後簡稱「中教大」）。而美術科的專業養成體系，也在改制師專時同步增設「普通科美勞組」後逐漸上軌道：首先，是順著升格國立而增設「美勞教育學系」（1992）；2003 年，再增設美教系碩士班，而最後於改制為中教大的隔年，

將美勞教育學系及研究所更名為「美術學系」和美術系碩士班（2006），至此，成為了今日我們所知道的中教大美術系。

二、美教師培 學院搖籃

整體來說，臺中師範的美勞／美術教育體系最初的設立目的和功能，便是以培育師資為定位。在該校的舊版校歌上，有著這麼兩段：「百年大計，澤披四方；陶鑄師資，代有賢良。…砥礪學行，不息自強；為人師表，邦國之光。」其中的「陶鑄師資」和「為人師表」都清楚表明了中師和中師人的使命。而有趣的是，就在升格為中教大之後，因應社會發展和師培競爭，新版校歌中將前述與「師」有關的兩句修改為「陶鑄英才」和「為人表率」，顯示了中教大的轉型以及面對未來挑戰的決心與姿態。然而儘管如此，中師人的優秀、中師校友在今日社會與教育領域中的表現是有目共睹的，為數眾多的中師校友在政府、學校和社會企業擔任了重要的職務，也有極為深遠的影響。

從師資來看，中師系統的美術教學陣容中，有不少位原先就是中師畢業的校友，進而或進修、或留校，成為了重要的教育推手，加入了中師美勞教育的行列。一如極為早期的校友張錫卿，很早就獲聘為中師附小的教務主任，進而成為附小的校長；在中師任課期間，教出了鄭善禧（1932–）、簡嘉助（1938–）、李惠正（1941–）、杜忠誥（1948–）這些藝文大家之外，就連雕塑前輩陳夏雨，都曾經是他被任派到「臺中市村上公學校」（今臺中市西區忠孝國小）任教時的班級學生。此外，臺灣水墨書畫大師鄭善禧、作育英才無數的西畫家簡嘉助、知名水墨畫家李惠正、藝術史研究與油畫創作雙棲的楊永源（1958–）、美術教育學者鄭明憲（1958–），以及今日中師系統的中流砥柱，也是油畫名家莊明中（1963–），再加上原在他校服務，後應聘返回中師開創文化創意產業設計暨營運學系、進而擔任管理學院院長的黃位政（1955–），都是中師校友成為教育行伍的經典案例。也由於早期的中師美勞教育是以國小教師的師資培育來做為主要目的，也因此這幾位返校任教的校友教授們，還能夠在藝術創作的專業上有如此突出的表現，便顯得極為難得。

除了回到中師任教的校友們外，在學界服務的也有非常多知名的學者、藝術家，首先談到旅美藝術史研究的重磅學者，同時也持續進行藝術創作、在海內外興學也辦展的高木森（1942–）；再如國家工藝設計研究重要學者和設計家，也是大葉大學造型藝術系創系主任王鍊登（1933–）；默默耕耘、不遺餘力地為臺灣各地基層美術教育梳理、著述的臺灣美術教育研究學者，也曾任屏東教育大學副校長的黃冬富；還有任教於國立臺灣師範大學國文系的知名書法大家杜忠誥、受呂佛老影響頗深的臺中著名書法家陳炫明（1942–）、曾擔任臺北當代藝術館館長一職的著名策展人暨藝評家石瑞仁（1954–）等教授藝術家。除此之外，未擔任學院教職，但在民間教學、推動藝術不遺餘力的中師校友名人也不在少數：在臺中市舉起彩墨畫大纛、推動彩墨聯盟與活動不遺餘力的知名畫家黃朝湖（1939–）；矢志繼承林之助衣缽的已故膠彩畫家曾得標（1942–2020），加上青壯輩的藝術家華建強（1975–）、曹筱玥（1976–）…，數不清的名師、藝術界名人，都來自於中師早年的培養，成效卓著。

眾所周知，在臺灣早期社會中，學生程度最好，但往往家境清貧而放棄就讀大學者，多半會選擇師範／師專未來就讀。換言之，早年師範體系的校友，雖然後來都分發到全臺各地的小學校任教，但他們年輕時，個個都是當時代學子、考生們的箇中翹楚。也正因為「師培」這個任務所賦予的使命，要他們「廣博淺近，實際應用」[8]，他們因而放下了習得專業、一展長才的機會，投身到臺灣基層的基礎教育翰海中，對早期臺灣社會的奠基有著不可磨滅的貢獻。所以即便中師在 1946 年首創了美術師範科，而且僅僅招收一屆，但在前文述及的黃冬富研究文中可以清楚地感受到，23 位畢業生中，雖然個個都接受了分發，但真正成為藝術家且成就斐然的，卻僅僅只有一位。是具體的現實，卻也格外殘酷；顯見在師資培育的搖籃中，即便已然有了美術科，「美術」這個專業仍舊不被特別的重視，自然也就限縮，甚而是阻絕了師範生往成為藝術家這條路邁進的視野和可能。

傳承著廖繼春、呂佛庭、林之助、吳秋波（1925–2013）、沈國慶、鄭善禧、張淑美（1938–）、簡嘉助、倪朝龍（1940–）等教授優良的美術教育和創作學風，歷經了師專美勞組、師院美教系的中教大美術系，在社會的有了全新的樣貌。當年廖繼春、林之助、陳夏雨三位開拓中師美術系統的老師，有著「中師三傑」的美稱；從今日已然成為顯學的臺灣美術史的角度來看，這三位老師的組合真可謂是黃金陣容，如此角度不免後設，然而卻也真實反映了中師漫長校史上璀璨的那一頁，光輝耀眼，予人遐思、令人神往。

三、轉型翻轉 拓域發展

人生是滾動的，社會的發展有時會讓人有種人算不如天算的無奈感，因此近年來出現一個新興的詞彙「滾動式修正」；意即隨時保持在一種可變動的彈性下，為現下的一切作對策的因應或心態的調整。對於中師來說，又或者可能對整個師範教學體系而言，社會變動下對他們最大的衝擊，莫過於是 2002 年（民國 91 年）6 月由行政院所頒布的《師資培育法》的出現。在《師培法》中，將原來「師資培育之大學」項下的定義，放寬為「師範大學、教育大學、設有師資培育相關學系或師資培育中心之大學」。也就是說，開設師培課程已經不是師範系統的壟斷事業，一般大學只要設有「師培中心」且得到教育部的認證，便也可以逕授教育學程的相關課程，此舉不但等同於阻斷了師範生的鐵飯碗，同時也讓師範院校遭遇到一般綜合性大學的挑戰。

當擔任教師不一定是未來發展的唯一選項，那麼這個教學體系顯然就需要被重新理解、重新檢討，甚至換血。業因此，面對這翻天覆地的衝擊，校方就得做出因應對策；於是，中師趁著三年後升格教育大學之機，一舉將美勞教育系徹底地改為美術系，從此開啟了中師美教系統另一個全新的階段。改制和改名之後的中教大美術系，為考慮學生未來的出路除了當老師之外，可以有「學美術」的正常選擇，因此美術系同步規劃了純美術創作和應用美術（設計）兩大方向，兩個組別分別因應藝術創作專業和視覺傳達領域的發展。於是乎，我們可以看到了師資的逐漸改變，體現了在這個全新階段裡，中教大美術系的企圖。

事實上，從師院美教系階段的師資中，我們就已經可以看到許多專職創作的藝術家教師成為系的中堅，基本上是以張淑美、簡嘉助和倪朝龍等幾位當時 50 出頭歲的一輩老師為當家人，而也恰恰就是在師院階段的 14 年間，他們從掌舵到退休，並逐一交棒給下一個年齡梯隊的黃嘉勝（1957–）、程代勒（1957–）、楊永源、莊明中和莊連東（1964–）。如此說來，中教大美術系等同是在張淑美等第一梯隊老師們的手裡打下根基，而在第二梯隊的黃嘉勝、程代勒他們當家（且漸次擔任校方主管）時達到穩定，進而成為之後整個系轉型的基礎，這個態勢是極其明確的。

然而值得注意的是，在此師院階段中，中師曾一度有鄭善禧、李惠正、林昌德（1951–）、程代勒、李振明（1955–）、莊連東等多位在國內知名度甚高的水墨畫家在此專任，橫跨老、中、青三代水墨畫主流樣貌，代表性十足，其陣容之堅強，勢不可擋。但卻在過渡到升格教育大學的十年間（1998–2007）陸續離職，或是退休、或是轉往北部國立大學美術科系任教，這對該系的水墨領域教學的影響不可謂不大。學生的表現曾幾何時在相同專業的高密度師資結構下，其教學成果自是不同凡響，而失去這些重要師資，必定使中教大水墨發展頓失依怙。

一個系的發展與方向，是守成抑或開拓，和主事者的心思、施展的力度和眼界格局都有著密不可分的關係。邁入國立和更名為美術系後，由「土生土長」的油畫家莊明中帶著愛校如愛家的治系精神，領著美術系轉換了身份，往更踏實的方向前進。及至目前，在專任的師資當中，除了有油畫創作的莊明中之外，尚有古典油畫好手林欽賢（1968–）、靜謐絢爛兼具的膠彩畫家高永隆（1962–）、油畫創作和藝術理論雙棲專長的陳懷恩（1961–）、擅長工筆花鳥的黃士純（1972–）在列，而造型工藝的魏炎順（1963–）、插畫創作的蕭寶玲（1961–）、數位藝術的藺德（1956–）、平面設計的康敏嵐（1966–）等平面純藝術創作之外其他專長領域專任師資的到任，也是這個系對值此多元時代所擺出的兵來將擋、水來土掩的陣式，兼善且完備。

中師美術系統除了長期以往的創作類型的師資結構更迭，尚有教授理論、藝術史科目的老師也是功不可沒。從遠的來說，在尚未成立美術科或美勞組的早年，學、術科目之間並未有明確地劃分，而由張錫卿、廖繼春、林之助、陳夏雨、陳夏傑等美術／美勞專科的教師輪流上，而學生之中男生偏工藝、女生偏家事，因此所有的美術科目相關知識或技術基本來說可算是土法煉鋼、自我摸索，相對於課內，當時的老師們則更多地扮演課外創作輔導的角色。隨著晚近設組、設系之後藝術分科的明確化，楊永源、鄭明憲、白適銘（1964–）、謝東山（1946–）、陳懷恩等多位繪畫背景出身，但隨著留學和社會活動而逐漸轉向理論研究的師資在晚近 20 年間先後加入中師教學系統，成為師培教育中不可或缺的一環。此外，同在校區之內但屬不同科系的創作者，如文化創意產業設計與營運學系的黃位政、顏名宏（1964–）、莊育振（1969–）等，也都蘊含著不同的藝術能量，以及諸多在藝術界的個人表現，對整體中教大的貢獻來說，亦是不容忽視的。

「綜觀五○年代以後進入中師的美術教師，多數畢業於國立臺灣師範大學美術系，其觀念比較近似，偏向傳統藝術的傳授，重視基本素描

能力的培養，學生比較認真，能依照教師們的要求去學習，因此該系的畢業生在美術領域的基本功夫較佳。」[9] 這是 2011 年，時任東海大學創意設計暨藝術學院院長詹前裕（1952–）在臺中美術系所教師聯展中總結關於中師系統的一段話。旁觀者清，或許透過詹前裕的從旁觀察下，中師系統給予外界一種中道、穩定的印象，是值得作為經驗參考與參酌的。

貳、核心之二：東海系譜

東海大學是臺灣第一所私立大學，座落在老臺中市與龍井鄉所接壤的大度山僻壤邊坡上。由首任建築系主任、也是建築師和文人畫家的陳其寬（1921–2007），以仿唐式的建築群落做整體的校園規劃與設計，兼具博雅知性和人文氣息，遂以成為東海大學的教學特色。著名旅美建築師貝聿銘（1917–2019）1962 到 1963 年所共同參與規劃和新建的路思義教堂（The Luce Chapel），更成為了東海大學甚至是臺中地區的地標符號。1983（民國 72 年），在收藏家周勘夫以及校長梅可望（1918–2016）的促成下，東海大學創立了美術學系，是臺北以南第一個大學美術科系；梅校長邀請了文學、美學家、詩人蔣勳（1947–）擔任創系系主任，並在蔣勳的文人主義的規劃引領下，走出了與眾不同的東海美術風格。

一、東海美術 創課先河

1955 年（民國 44 年），東海大學在臺中大度山上創立，是臺灣第一所私立大學；1983 年，東海大學新設了美術學系，又成了臺灣中、南部地區的第一所大學美術系。也許正是這樣的機緣，讓東海大學乃至於東海美術系，在全臺的高教系統中因史無前例，而得以走出一條與眾不同的道路。包括了「膠彩畫」、「錄影藝術」、「複合媒體」、「現代藝術」等課程的開設，都是全臺學院美術之首創。

首任系主任蔣勳是以傳統與實驗並重、人文與文人並行作為創系所把握的方向，他聘請了當時甫自中國文化大學美術系退休、出身杭州藝

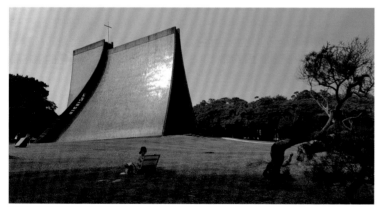

東海大學路思義教堂國際知名，是臺中的地標符號。舊系館鄰近教堂，自創系以來一直都是美術系學生戶外寫生的首選。（李思賢 提供）

專的知名水墨畫家吳學讓（1923–2013）前來擔任國畫系統的教學，自己也和楚戈（袁德星，1931–2011）、席慕蓉（1943–）等人開設「文人畫」課程，延襲中國的文人精神與文化傳承。在當時，水墨畫一詞尚未風行，使得早年水墨系列課程的規劃，無論山水、花鳥或人物，清一色均冠以「國畫」為名，如此便得知教學內容的偏重與屬性。因此除了「水墨基本技法」之外，在東海的廿餘年間，吳學讓一手包辦了含括「國畫山水」、「國畫花鳥」、「書法」和「篆刻」等各個東海美術系的水墨門科，吳學讓與年輕時期尚以工筆國畫為創作體例的詹前裕、以寫生為國畫表現的林昌德，共構了東海美術系的國畫教學系統，在輔以專擅精細工筆仕女與人物畫，氣質優雅的董夢梅（1927–），為學生打下了堅實的古典基礎。

1985 年（民國 74 年），蔣勳遴聘時任省立臺中師專專任教授的林之助，前來東海開設「膠彩畫」課程，首開國內學院膠彩畫教育之先河。這全臺學院教育的首創，其意義在於直接銜接了日治時期的那段臺灣美術發展。若以歷史脈絡為前題，簡而言之「膠彩畫」就是「東洋畫」；在日治時期，無論是「臺展」或「府展」，都是被歸在「東洋畫部」裡。由於國民政府接手治臺之後，於 1946 年（民國 35 年）所開辦的「省展」中，只分「國畫」、「西畫」與「雕塑」三部，東洋畫作品就只能送「國畫部」參賽。到了 1949 年（民國 38 年）之後，一批隨中央政府播遷來臺的大陸畫家認為，東洋畫是日本畫，不能參與「國畫部」，因此出現了史上極為著名的「正統國畫」之爭。為了彌平爭議，遂於省展中將國畫分為兩個部：水墨的送「國畫一部」、東洋畫送「國畫二部」；東洋畫家便感毫無尊嚴，似是附屬，卻也莫可奈何。直至 1972 年（民國 61 年），日本與我斷交，省展中東洋畫所屬的「國畫二部」被無預警撤銷。1977 年，時任唯一一位以東洋畫創作的省展評審委員林之助，有感於「東洋畫」這名稱有違當時政府的政治意識，於是仿造「水墨」、「油彩」、「水彩」等科目名稱的材料邏輯，將東洋畫正名為「膠彩畫」。蔣勳在東海美術系開「膠彩畫」課程，不僅是膠彩畫從此有了正式的學院身分，更重要的，是回身正視了「膠彩畫」的前身「東洋畫」在長達 51 年日本統治期間，臺籍東洋畫家的所有成就。

林之助在東海雖僅授課三年，但他所種下的種子，在詹前裕接手教學工作 30 多年之後的今天，已經長成一棵蓊鬱的參天大樹。1988 年，詹前裕全力發展膠彩畫創作與教學，非但使膠彩畫成為東海美術系教學的一大特色，東海美術系也因此成為全國膠彩畫教育的大本營。誰也沒有料想到，林之助到東海任教，非但改變了詹前裕從此以膠彩創作與膠彩教學為主的藝術生涯，也因為他承繼了林之助的膠彩畫教育，而使得這股在東海美術系慢慢醞積的能量，讓膠彩畫在全臺開枝散葉、蓬勃發展，成為臺灣藝壇延續並開展膠彩畫的主要教學系統，而臺中也因此順理成章地成了「膠彩畫之都」。

1980 年代的臺灣美術，是一個現代藝術正在發芽的年代，除了東方媒材之外，早期東海美術的西畫組油畫師資以黃海雲（1943–）所領銜的浪漫主義畫風為主，他結合了扎實的人體解剖學，一絲不苟地在素描和油畫中，嚴格要求學生對人體結構與肌肉交錯要有一定程度的理解，影響甚深。專任教師中還有跨國畫與版畫的林昌德，教授金屬板畫的腐

蝕、美柔汀（Mezzotint）的技法運用和網版絹印等；此外還有林文海（1957–）教素描與素材研究。輔以幾位兼任教師如劉其偉（1912–2002）教水彩和文化人類學、陳其茂（1926–2005）教木刻版畫、林傑人（1933–）教攝影、王行恭（1947–）教設計、謝棟樑（1949–）教雕塑、黃銘昌（1952–）教古典油畫技法、張靚蓓（1952–2019）教影像、曾啟雄（1953–）教色彩、徐玫瑩（1957–）教金工等，多元多樣的創作型態，共同為學生打開了更為開闊的材料倫理、運用與表現。

值得一提的，是 1985 年留日的盧明德（1950–）返國，受聘至東海美術系專任；他所開設的「錄影藝術」、「複合媒體」、「20 世紀藝術媒體論」、「現代藝術」幾門新課，為學生帶來極為寬廣的視野，影響極為深遠。其中，「錄影藝術」和「複合媒體」此二門課程之開設，也開了全國學院美術教育之先河，也是 1980 年代東海美術系畢業生能擁有複合媒體、裝置藝術等前衛表現的最主要因素。盧明德因素，雖未在後來如林之助開膠彩畫課一般，不斷在各種論述上被提及，但若能深入地分析，將不難發現盧明德對東海美術系表現風格的鉅大影響。

二、現代美術　人文素養

東海大學美術系在創系的那個年代，處於臺灣美術史上狂飆世代肇初，蔣勳在創系所定位的規劃上，以「全人」為要旨，聘任許多在生命歷程中淬煉出人生哲學的師資，期盼學生在創作上不止於創作技法上的追求。眾人皆知的東海風格，既不是傳統的深厚根柢、也不是激越的當代表現，而是「人文」。蔣勳創系之初，就是以發展整體人文性格作為美術系的教學主軸；加上東海大學遠離都心、蟄居一隅的偏遠位置，讓東海美術系因遠離塵囂而保有純粹藝術養成環境的可能。中國傳統士人禮、樂、射、御、書、數的全人教育，因蔣勳理想貫徹的實踐，而實現在至少十餘屆畢業生的身上。筆者過去曾在一次分析東海美術的風格成因時論道：

> 遠離都心的大度山上，離群索居的冷斂造就了對生命狀態的敏銳感和清晰的看待，卻也無形中成為東海人一種極特殊的群體特質：憂鬱且疏離，自語但自省。東海美術系朝往整體人文發展的方向，除了跟東海悠悠氤氳的氛圍有關之外，創系主任蔣勳對人文素養的注重和要求，也是塑造這個系趨向探尋、感受人的內在質地的重要因素。[10]

蔣勳動用了個人的交友圈資源，邀請他的許多好友包括楚戈、席慕容、黃銘昌、張靚蓓等不同文化與藝術領域的創作者、研究者前來開課，加上每年暑假前去澎湖、蘭嶼做教學和演出的版畫隊、皮影戲、寫生等等一系列藝術下鄉、走訪部落的踏查行動教學，為東海美術系的學子們，打下了深厚的人文基礎和文化寬度。今天臺灣許多大學都在談的博雅教育、藝術下鄉、行動導向、跨領域，而在 1980 年代創系的東海美術系，早就已經以實踐代替口號地做了幾十年。值得關注地，是在師資條件不若國立學校、專任教師人數也無可擴編的前提下，東海美術系要想提出如此多元媒材的課程，除了找兼任師資，別無他法。因之，與中師系統基本以專任教師為教學主力的情況大不相同，東海美術系大量啟用兼任師資，且對兼任教師的依賴和重用，也是國內其他美術院校難以相提並論的。

蔣勳導引出來的人文路線，建構了「老東海」的傳統；與許多位老師從生活取材的教學相契合。學生從對生活的體驗、對生命的理解，到藉由閱讀、觀照、體察的過程對藝術產生認知。師長的引導，加上學生的自主，東海美術系走出一條風格迥異、各有面貌，人文氣息濃厚的風格出來。現專任於東海美術系、曾兩度擔任系主任的美術系第一屆校友李貞慧（1961–）便曾提過：「東海的特殊環境與蔣勳老師在東海所埋下深刻的美學因子，造就了東海美術與眾不同的人文底蘊。」[11]此外，2008 年由時任專任教師的研究所校友吳繼濤（1968–）所策劃的《東風已來》一展中，也同樣對東海的人文精神有所闡明，他說：「一個好的師資團隊，才能形成藝術養成的精粹引領，東海美術系由於側重創作思想與人文氣質，在師資上便延續著師生風範的傳承，但卻能各自在創作風貌上迥然不同。」[12]

最早以臺灣藝術史著述的藝術大家謝里法（1938–）甫自美國返臺定居的前幾年，曾有一回在國立臺灣美術館以臺北、臺中兩座城市為題做比較性質的策展，其中的一個段落，便是將臺北的國立臺灣師範大學美術系和臺中的東海大學美術系做比較。提到東海美術系時，謝里法說道：「自從東海大學設置美術系以來，臺中地區才真正有了培育美術人才的科系，而且畢業生的表現及今已經不亞於北部的其他學校。」[13]如此讚揚的話語從一位臺灣美術史研究的知名學者筆下道出，無疑是對東海美術系辦學風格與方向持著高度肯定的眉批。而謝里法的臺中取樣，捨當時的省立臺中師範學院美教系而選擇東海，除了可能當時中師是「學院」之外，也在「培育美術人才的科系」一語上，體現了對東海美術系是以純藝術為發展方向做出了認定。

三、系統完備　面向多元

與時俱進的教學，在古典美學傳承的基礎下，尚需順應著社會的變遷、大環境的改變而轉換為另一種更具新意的面貌。東海美術系在嗣後的教學系統中，漸次開設了其他學制：1995 年，美術系研究所（碩士班）成立、2000 年與國立臺灣美術館合辦的美術學士學分班成立（後移交東海大學推廣中心（今「推廣部」）續辦）、2004 年碩士在職專班成立、翌年（2005）進修部學士班成立。東海美術系在第二個十年的發展階段裡，完備了整個教學體系；為了面對更多未來的挑戰，因應新時代的風格和新的生源狀態，東海美術系因此有不少新世代的藝術家加入教學行列。這其中不但包含了多位美術系或研究所畢業的校友，同時也網羅了在國內、外藝術領域有高度表現的藝術學者、藝術家和策展人。在這個階段當中，早些年創系時的教授們逐漸引退或離任，逐漸地把教學的棒子交給新的一梯次領頭教師。

近 40 年來的時代推衍，依照學制的紛設和完備，東海系統的風格發展約可分為三個分期：

（一）奠基期（1983–1994）：從創系至研究所開設之前，這是古典美學的傳承階段，也是東海美術系只有大學部、全系師生不到 200人的迷你校系。此階段秉持純粹、理想，以傳統紮根為要，兼富

人文涵養的塑造，可稱得上是東海美術的奠基期，也是凝練東海風格調性的基本時期。在此一階段裡，膠彩畫、錄影藝術、複合媒體等課程的開設，開全國之先河。

（二）繼起期（1995–2005）：起自研究所碩士班的創立，至進修部學士班成立為終。此一階段教學系統更加明確，猶如行文的「承」的階段，生源開始變得複雜。新進師資以進修國內和留學海外的校友回流為最關鍵因素，匯集了更多的學養系統，豐厚了東海美術系的教學多元性，是當代變異的濡養階段。但卻也因為整體情況變得複雜，蔣勳感覺美術系的味道和風格走向已然與創系之時他的理想有所出入，加上階段性任務完成的認知，遂於 2000 年辭去教職，離開東海。

（三）發展期（2006–）：藝術風格、繪畫語言、創作媒材、理論觀念的多元併陳，是一個當代藝術大行其道、國際風格充溢的階段。美術系教學體系完備，大學部、研究所（碩士班）、碩士在職專班、進修部學士班，四個正規學制完整系統的建立，讓美術系學生的來源變得極為寬廣和複雜。為因應少子化，校方顧及招生因素，而犧牲淘選機制，學生素質和教學品質落差極大化，教學也隨之變得大不容易。

打從 1995 年美術系研究所（碩士班）成立開始，現代水墨大師劉國松（1932–）、觀念前衛的陸蓉之（1951–）、集創作與藝術行政於一身的薛保瑕（1956–）、林平（1956–），書道美學與書畫創作雙棲的姜一涵（1926–2018），和師範系統轉進的李惠正、李振明，以及如陳慧如（1965–）、許莉青（1964–）、李貞慧、魯漢平（1964–）、張惠蘭（1965–）、張貞雯（1966–）、劉孟晉（1967–）、李思賢（1969–）、王怡然（1969–）、耿晧剛（1969–）、林彥良（1970–）、林季鋒（1963–）等多位早年畢業的大學部校友陸續留洋學成歸國任教，和吳繼濤、吳士偉（1957–）、陳弱千（1973–）、鄭志揚（1979–）等多位研究所畢業校友留校投入教學行伍之中，再加上後續歸國的校友段存真（1977–）、陳誼嘉（1980–）、蔡明君（1981–）、羅頌恩（1981–），或新聘的徐睟壃（1982–）等年輕師資，都成為東海美術系代代增添的新血輪。

就在這繼起到發展的時期，1997 年甫卸任國立臺灣美術館館長的倪再沁（1955–2015）進入美術系教學體系的核心之中；身兼創作與評論，學貫中西、大破大立、見解獨到的倪再沁，成為此後引領東海的新一代標誌人物，對後來的教學發展影響甚鉅，特別在水墨方面。倪再沁既具視相新貌亦富含傳統內涵的水墨作品，也是在教與學的交互影響下蛻變出全新的視覺語言。作為金石書畫家曾紹杰（1910–1988）的嫡傳弟子，一身前衛能量的倪再沁，早年在東海美術系所教授的竟是「篆刻」課，與外界對他的前衛形象認知迥然不同。1990 年代倪再沁所開設的「當代藝術思潮」、「後現代藝術論」、「環境藝術」等課程，也是率全國學院美術教育之先，對東海學生的見解的啟蒙與思想的開拓頗有啟發。

1995 年成立的美術研究所（後稱「美術系碩士班」）的發展，在創所 10 年之後因「藝術策劃與評論組」（簡稱「策評組」）的出現（2006）而進入了一個新的階段。前一個十年主要以藝術創作為主，輔以更多中、西藝術史和藝術理論課程，于秀雄（1931–）、高木森、王嵩山（1957–）、高榮禧（1959–）、吳超然（1960–）、林宏璋（1964–）等多位學者成為史論類的師資。而「策評組」成立之初，由林平、吳超然與張惠蘭等具備策展專長的專任教師做課程設計，並以「實習策展人」制度培育了許多策展專才新秀，晚近有國內知名策展人李思賢加入授課行列，並以創藝實習中心「東海 43 號」為平臺，將課堂所學實際運用做展覽策畫的實踐。2015 年因林平借調臺北市立美術館擔任館長，而由研究所畢業系友、後至英國攻讀策展學的蔡明君專職代理林平課程，「策評組」在前述幾位策展資歷均深的專任教師帶領下，走出了東海美術系非藝術創作的一條專才培育之路，也成為國內大學院校中最早以培育策展人和藝術管理人材為宗旨的碩士班。[14]

再回頭看看膠彩，以藝術本質上來說，在繪畫的基礎、涵養和表達的方式上，膠彩與水墨並無太大的分別，特別是在東海美術創系的初期。以吳學讓、董夢梅、詹前裕、林昌德等教授所領銜的傳統水墨教學系統，在膠彩畫尚未形成氣候之前，這種國畫的基本訓練和培育方式同樣也是膠彩畫的根本。直至跨越千禧年前後，方才由李貞慧、張貞雯、林彥良、陳誼嘉等校友從日本留學歸來，而帶入更多的膠彩技法和表達形式。顯示了東海美術系因為這些海歸校友在教學系統裡注入更多更新穎的媒材倫理、表現技法、文化元素與繪畫美學，因而讓原本與水墨工筆難以作畫科區分的情況，明確地從畫面上的結果和水墨脫了開來，另外走出一種不同於以往的繪畫科目。

創系起便已受聘任教，承擔並建立起膠彩學院教育體系，也數度擔任系主任和東海大學創藝學院院長，有著「膠彩教育之父」美稱的詹前裕，見證了這個系近 40 年來的轉變與更迭，他曾有感而發地說道：

東海大學美術系宛如藝術大鍋爐，來自不同教育背景的藝術家、美術教師，共同創造了大度山上的藝術榮景，多元化的師資與藝術理念，激發了學生們的創意，包容性較大。雖然專、兼任教師的流動性很高，多數轉往國立大學任教發展，然而教師們留下的藝術風範，與各樣的創作觀念，豐富了東海大學美術學系的創作風貌。[15]

東海的風格特殊，自創系以來便有不跟隨指導教授畫風的風氣，雖有選定導師，但無具體畫法，有法亦若無法；不拘泥師法，亦不追逐潮流。相對於主流藝壇的議題辯證，滿盈古典人文興味的「東海畫風」，確已成為臺灣藝術界的一脈氣味、一種風格體例。筆者嘗言：「當代藝術對東海美術的藝術家來說，不過是創作的載體，在以人文素養為基底的前提下，他們的態度和應對都是從容而自在的。傳統的藝術分科並未對他們造成侷限、包袱或罣礙…」，換言之，東海美術的校友藝術家們，都是「以人文養成教育為體、當代藝術語彙為用的方式」，作為他們在藝術瀚海翻滾的基礎。」[16] 在這獨有的藝術脈絡前提下，再複合了來自各種留洋美術學養系統的師長和校友們，使得東海美術系所發展出的風格和遞嬗的面向上也就相對全面了許多，因而在東海美術微史的整理和書寫上，更具備了臺灣當代藝術發展史縮影的代表性。[17]

參、核心外圈：其他院校

原則上說來，討論學院美術想當然爾地主要是在美術科系裡，然而，卻有為數更多的藝術創作者具有大學教師的身份，散佈在整個中臺灣地區的大學院校裡。這些單點存在的藝術教師們，有與中師、東海系統有關者，他們在本研究中多是校友身份，且以東海大學美術系所的系友為主。另者，不少雖然與中師、東海系統無關，可卻都是臺中地區的居民，這些藝術家教授們的客觀存在，也是在處理本案時所不能遺漏的。

一、星羅棋布 廣布中臺

藝術教育的養成以美術學院為主，這是再自然不過的事，討論「學院美術」此一主題，從美術系中看學院美術不但僅是局部，且視界也過於偏狹的。除了美術系以外，美術週邊相關的專業科系，藝術專長的師資也是不可或缺的。因此，為數不少的藝術創作者在美術科系僧多粥少的現實前提下，到非美術科系中或協助幫忙開課、或為果腹委身等待時機，都是現下社會極為常見之事。這些專門科系如造型藝術、視覺傳達設計、工業設計、商業設計、資訊傳播、大眾傳播、文化創意產業等，都有美術人才的需求，甚至是通識教育的全人美學培養，也是站在政府落實全民美學教育和公民美學運動的最前線，而這些難道不也是「學院美術」嗎？

多如星斗地散落在許多學校的各類科系中，這些藝術教育的散兵，除了要應付學校的教學系統之外，他們還能夠在一定程度上透過自身的努力冒出頭、擦亮自己的招牌，成為藝術界不可忽視的名字，顯然也必定是在自己的創作領域上有著不凡的成就。因此，盤點在大臺中地區的這些學校裡的藝術教師，或許難度極高，但在研究成果上卻可能更加的別具意義。在中部地區，於中師和東海兩大系統之外，另有兩個美術科系，一個是國立彰化師範大學美術學系，另一個是大葉大學造形藝術學系。在這兩個藝術科系當中，有許多專任的老師也都住在臺中，他們或設籍在臺中，是臺中居民，又或者臺中就是他們生活上的活動區域，列入在本研究範疇中，自有其必然性。

在本文開頭有將這個範疇所規範的身份屬性，用「雙核心同心圓」的圖片和文字做過清楚的梳理與說明。在這舊臺中州（中、彰、投）地區之大學院校任教者當中，因中師系統的校友在畢業後多分發為中、小學教師，因此在這個與中師、東海系統有關（即「中圈」）的統計中，多半是東海美術系的校友。如：現專任於彰師大美術系的書法家魯漢平、專任於朝陽科大工業設計系的金工藝術家曾永玲（1965–）、專任於大葉大學造形藝術系的當代藝術家王紫芸（1966–）和陳昌銘（1961–）、專任於臺中科技大學創意商品設計系的漆藝家李本育（1964–）、專任於靜宜大學資訊傳播工程學系的數位影像創作者王肇（1967–）、專任於弘光科大妝品系的當代藝術家鄭德輝（1971–）、兼任於彰師大美術系的膠彩畫家許瑜庭（1979–）、兼任於大葉大學與勤益科大等多校的「土畫」藝術家洪晧倫（1977–），這些藝術教師都是畢業自東海大學美術系或研究所，目前都各占一方，頗有成就。此外，雖非東海校友但卻在東海、彰師大

等兩個美術系，及其母校朝陽科大視傳系兼任的著名當代青年藝術家陳松志（1978–），以及同時在東海與彰師大兩個美術系都有兼課的新秀膠彩畫家陳誼嘉，都各自在不同的專業科目上有很好的表現。

而與中師、東海系統無關者（外圈），如：自大葉大學造形藝術系退休的創系主任王鍊登、自國立臺中科技大學商設系退休的「現代眼畫會」藝術家李杉峯（1950–）、專任於建國科大商設系也是該校美術館館長的水墨畫家許文融（1964–）和專任於商設系的藝術家許世芳（1967–）、專任於大葉大學造形藝術系的黃舜星（1964–）、廖秀玲（1962–）和該校視傳系的藝術家李淑貞（1957–）、和膠彩畫家易映光（1958–）、在朝陽科大視傳系專任的徐洵蔚（1956–），以及彰師大美術系的陳冠君（1961–）、陳一凡（1967–）和陳世強（1967–），外加曾任教明道大學國學研究所、現已轉至臺南大學國語文學系的書法家林俊臣（1974–）等，每位藝術家都是一時之選，也各自多有在他們所屬的系裡擔任過系主任的領頭職務，顯見他們在所處位置的發展狀況是極為穩定的。

當然，不止是只有上述這些被羅列的師資，吾人相信未能被列入者還有很多。然而從研究的目的與方向來說，本研究掌握的是質性，而非普查式的求全，因此不免掛一漏萬，所列入討論者有其自身之所必需或代表性，這些均是在本研究案當中所要特別聲明的。

二、師資交匯 藝流交通

臺中的範疇其實說小不小，說大也不甚大。老師雖然很多，但能夠被看得見的、能夠被邀請去授課的，也就這麼數十或上百位，因此不免會有來往交通、相互跨刀兼任課程的情況。物以類聚，教授的朋友是教授、藝術家的朋友也還是藝術家，因此，彼此之間互相協力、支援的機會自然不少。也有許多聘請自臺灣南、北的知名藝術家前來任教，特別是大量聘任兼任教師的東海美術系。

在東海曾經任教極為著名的藝術家和學者，除了早年蔣勳和他的朋友們之外，曾經前來東海任教過的有王秀雄、劉國松、姜一涵、李義弘（1941–）、高木森、陸蓉之、薛保瑕、楊茂林（1953–）、顧世勇（1960–）、陳愷璜（1960–）、謝鴻均（1961–）、陳順築（1963–2014）、石晉華（1964–）等等，每一位藝術家教授的名字，都可以準確地置入到臺灣美術史的任何一個媒材和時期之中，且都具有非常高度的代表性。

不僅如此，就是在中師和東海彼此的系統間也有著高度的交集，尤其是在師範學院階段到升格教育大學並改名美術系之後。比如在中師專任的任內到東海來授課，除了赫赫有名的林之助外，還有李振明、楊永源、高永隆等幾位教授；而在東海專任的林平，也曾於 1990 年代末期到國立臺中師院階段的中師去兼過課。除了兼任之外還有互轉專任的案例，像林昌德就是從東海專任轉到中師去專任（1992）；而李惠正則反其道而行，是由中師退休後到東海專任（1998）。若是以兼任教師來說的話，那人數就非常可觀了。譬如教授雕塑的謝棟樑、教複媒的陳建北（1955–）、教金工的曾永玲、教當代影像藝術的陳順築、版畫的潘孟堯（1965–）、膠彩的張貞雯和廖瑞芬（1968–）以及王怡然…，這些老師都曾同時在中師和東海兼任，兩校互通有無的機率還算頻繁。這裡我們來

作一種假設，倘若每位老師在每一所院系任教都能產生些微影響的話，當教授通過兼課行為彼此交換、互涉的過程之後，也勢必將相同的藝術本事教給不同的藝術教學系統，但為何卻能產生全然不同的教學成果和學生表現？這是非常值得後續再開啟一個新專題討論的深刻問題。

三、各安方位　備守壇庭

　　「各安方位，備守壇庭」此一語偈出自道教的《安土地神咒》，本意是指眾神靈依次回到自己的位置，守好自身的本位和本分；本文摘錄用來形容這些四散各處的藝術教師們，在許多非全然自己專業的科系當中扮演的角色，各安其位、各司其職。然而，在與非藝術中人交往與合作的過程中，我們永遠不會知道未來究竟會往何處去，也不會知道在接受不同環境的人、事和物的交流與碰撞時，將會產生什麼樣的火花、將能激發多少的自身藝術潛能。本小節就以筆者自身經驗，和另一位實則以膠彩創作為本、但卻始終以兼課為業的新生代重要藝術家許瑜庭來作為「事在人為」的案例說明。

　　首先自筆者說起，自 1999 年筆者從法國巴黎留學歸國，將近 10 年的時間，主要的工作就是在藝術界打滾（打雜）——作藝術創作、搞替代空間和藝術團體（得旺公所、20 號倉庫）、編輯刊物《旺報》、撰寫藝評文章和偶爾受邀策展；與此同時，也在東海、靜宜、彰師大和僑光等四校兼課。2009 年，有幸被網羅到靜宜大學資訊傳播工程學系去專任，作為該系唯一美術專長背景的專任教師，在那種工程領域學者超過 10 位專任的環境下，剛開始的確有種似乎是走錯門、深入虎穴龍潭的強烈感受。境由心轉，念頭一動、心一橫，於是筆者選擇了「位移」：從自己專長領域的圈圈往旁邊跨出半步，離開自己熟悉的領域，去理解資傳系需要什麼？自身能給這個系什麼樣的幫忙？此後的 7 年時光中，筆者藉由「數位設計基礎」和「視覺傳達」這些零星的點狀課程，透過藝術理念的講述、藝術風格的分析，手把手地帶著學生教他們做出真正的「作品」。於是乎，作為唯一的視覺藝術專任老師，筆者不但迅速在兩年之內拉抬了靜宜資傳系視覺設計的整體水平、專題指導得獎無數，最後還協助該系建立了四個畢業選修學程其中之一的「數位內容與遊戲設計學程」。

　　然而更具挑戰的，其實還是在靜宜大學通識課程的藝術行動上。由於該校並無藝術科系，通識課的選修同學便來自全校幾十個不同科系的學生，五湖四海、龍蛇雜處，光是講課就有很大的難度。為了藉由藝術參與來達到理解藝術的目的、感受藝術的有趣，因此筆者將尋常的通識課程「中西藝術比較」申請加入了「行動導向／問題解決」的課程計畫。無巧不成書，碰上了行政院擴大就業方案（2009），釋出經費給教育部，讓全國大專院校去申請；透過筆者的推薦，靜宜藝術中心主任彭宇薰（1965–）的行政助力，成功將當時正試圖轉型的知名藝術家涂維政（1969–）邀到靜宜大學來駐校一年。

　　涂維政與筆者是舊識，我將當年度（99 學年度／ 2009-2010 年）整年的「中西藝術比較」課程以行動導向計劃進行。首先，援引「公共藝術設置條例」中的「民眾參與計畫」為方法，涂維政的駐校公共藝術實作為對象，展開為期近一年、上下兩學期共 140 位的學生參與製作的大

99 學年度，李思賢用一整年帶著合計 140 位同學，在通識中心開設「中西藝術比較」行動導向課程，結合駐校藝術家涂維政以公共藝術「民眾參與」實作方式，共同完成《豐塑景觀》鉅作（282×712×16cm），並永久陳列於靜宜大學主顧樓大廳，2010。（李思賢 提供）

型壁面裝置藝術。這個由筆者所主導，涂維政搭配施作課程的靜宜駐校計畫，於 2010 年 6 月完成；而這件以人造石粉翻模、命名為《豐塑景觀》的鉅作，長達 7.12 公尺、高 2.82 公尺，由筆者班上同學所共同製作，視覺震撼、氣勢逼人，置放於靜宜大學主顧樓大廳作永久陳列。作品旁的牆面上有一銅匾，上頭雋刻著如下的文字：

　　靜宜大學駐校藝術家涂維政與本校資傳系李思賢助理教授，透過駐校藝術工坊與通識教育的「行動導向」課程設計結合，帶領同學進行塑形、製模、翻模、上色等實際創作體驗。《豐塑景觀》意味著學生和藝術家共同豐富塑造靜宜的人文景觀，裡頭包含了學生們從小到大的生活記憶，在琳瑯滿目的視覺圖像下，共構出年輕人的活潑生命力。此件工坊實作的成果，除將永留靜宜校園外，也是臺灣首件以「駐校藝術家」模式所完成的大型公共藝術設置，別具意義。[18]

　　再舉膠彩畫家許瑜庭之例。許瑜庭畢業於東海大學美術系、東海美術研究所碩士，專長為膠彩畫，以「鹿向夷」為名行走於藝術江湖。許瑜庭於 2011-2013 年在靜宜大學通識中心任課期間，同樣是帶領靜宜大學通識教育課程的學生，數次前往新竹尖石後山的石磊、鎮西堡等泰雅部落，作藝術與文化研究的實踐與踏查。儘管當地天氣寒涼，山上條件不佳，這群學生還是跟著老師走進部落。許瑜庭經由其自身長期在高山部落的文化學習經歷，轉化為個人的創作，在累積十年的高山經驗後，

於 2019 年 4 月，帶領現兼任的彰師大美術系 30 位課內學生到鎮西堡居住四日，紀錄高山農業的地景和徵候，最終完成了「鎮西堡色彩計畫」，此為其一。

其二，2013 年，許瑜庭與當時任教於中國南昌大學的岩彩畫家陳靜（1985–）（現任教於上海大學上海美術學院），合著了兩岸女性膠彩創作形式與對話一書《妳那穿大衣，我這下大雨》；延續著與陳靜此番工作的情誼，2020 年新冠疫情期間，許瑜庭於彰師大美術系「東方媒材創作專題」課程中，以上海美術學院在龜茲「喀茲爾壁畫」岩彩教案的「紅土」，對應中臺灣特有的紅土地質。一方面帶領學生透過地質學的認知採集、製作泥顏料，另一方面與陳靜進行兩岸風土論述的實作對談。許瑜庭透過個人的創作實踐，與田野建立的關係網絡，轉化為大學創作教育方法，建立創作學習者的風土意識。無論在靜宜通識或彰師美術，許瑜庭雖然僅都是兼任，但依然能在運用文化人類學的田野方法和倫理概念上，來表達反對表象的族群或政治議題，愈發地強調藝術家在關係經驗中的反身性，進而回饋給她課堂裡的學子。如此的走出課堂、身體力行，收穫的不僅是學生們，更會豐厚她自己。

何謂「學院美術」？通過筆者和許瑜庭的任課經驗，將會發現所謂「事在人為」所取決的其實是一種心態，一種對自我的期許。從美術的觀點上，在美術系任教也許就是穩穩地嵌在軌道裡，相對主流、也可能更容易觸碰到精確的文化藝術政策，但那卻和藝術真義間的距離不一定成正比；反之，在非美術科系，即便僅是全人教育或學生普遍認為是營養學分的通識課，也可能因為任課者面對專業和教育的責任與態度，而讓課程變得極為不凡。此時，美術系不美術系，專任或兼任，從如此的案例當中，很能提點問題的核心，實是發人深省。

肆、核心內外：學院與美術生態

大學院校雖然還在教育、學習階段，但實際上已經等同是開始踏入專業科目和工作職場的前身，因此學院可以說是一種進入社會的儲備；許多大學生在此階段中，在老師的栽培和引領之下，最後順利進入職場，成為藝術工作者和教育者。大學院校教授的社會能量、人脈資源，都會在大學這個階段透過畫會、協會、展覽、典藏或評審，穩穩地將學生送上專業領域的平臺。因此學院的狀態，和整體的地方美術生態，是不可分的一環。

一、院校延伸 藝會美協

「學院美術」其實是一個很小的範疇，學校所安排的課程有其特定的目的，也有它時程上的規劃和限制，因此，若要有更多的藝術能量展現，有時經常是在課外進行。這種課外的給予有兩種途徑：其一、是在課後；透過學生自身的努力創作實踐與實驗探索，再將習作送到學校和教授討論；其二、就是另外再到坊間去遍尋知名畫家，到他們的畫室，跟隨老師的腳步，學其技法、仿其風格。但過去的畫室，和今日眾多掛牌自稱為「畫室」但實際上是為了升學的繪畫補習班不同，過去的畫室

是在學院教育體制之外，另外一種培育與吸收藝術能量的環境。因此，古早年代的畫室，更像是私塾，學習技法，也受觀念之啟發。

在過去，因為成立畫室的團體或個人很少，所以雖然是民間興學的私人組織，但卻都有相當程度的影響力。比如由東洋畫畫家川端玉章（1842–1913）於 1909 年（明治 42 年）所成立的「川端畫學校」，曾敦聘東京美術學校教授藤島武二（1867–1943）前來任教，雖然也是一種為了升學和學習繪畫技法的美術補習班，但因在那個年代非常少見，而主事者是非常具有高度能量的學校教授，所以培育出來的畫家之成就不容小覷之外，甚至是在美術史上也扮演了極為吃重的角色。再如 1960 年代臺灣的「五月畫會」和「東方畫會」，雖然都是年輕藝術家所集結的團體，但由於他們正好嵌在一個時代的接點上，而當時那些年輕人所鍾愛和推行的前衛畫風，影響甚鉅，成了臺灣美術史上極為重要的一頁篇章。

在光復之初，相對於北部美術學院科班教育，戰後中部地區的美術家多是透過畫室教育入門，仿效日本畫塾制度，因而普遍帶有極為濃厚的師生情誼。誠如素有「現代繪畫導師」之稱的李仲生（1912–1984）、林之助、葉火城（1908–1993）和李石樵（1908–1995），皆以此形式於學院體制外來培養藝術創作者。故在中部，既有學院還有私人畫塾（畫室），使得藝術創作的養成發展顯得更為多元和複雜。光復後的中部地區美術研習會，最早可推定為 1953（民國 42 年）時任豐原國校校長葉火城所發起創辦、每週一次的「美術講座」，校內師資接受事前訓練後才得以勝任美術教師，此系統的建構呼應著兒童美術師資的訓練要件，因此也是以師培作為目的。「美術講座」的運作模式，試圖達到美學教育的普及，並且訴求因材施教的適性發展，透過作品的點評，依資質個別培養，以及指導老師互換等方式維繫。

此外，除在學校內正規辦學的模式之外，如前所述，以畫室開班授徒、提供美術愛好者一個學習之所，從日治時期就已經有此風氣。而臺中畫室授課最具規模也最知名者，便屬李石樵私下傳藝的「豐原班」最為人所稱頌。1955 年，李石樵受葉火城之邀，經常到豐原去寫生作畫，而影響了中部一帶的青年畫家，後來有「豐原班」或「豐原幫」之稱。[19]「豐原幫」以葉火城為首，多數的弟子後來都沒有進入美術系，這些僅僅仰賴私人畫塾習藝的弟子，後來自然不會有進到學院教育系統去任教的機會。但值得一提的是第一代學生王鍊登，他在中師畢業後進入臺師大就讀，之後再前往德國留學，返國後在多所學校擔任教職；1996 年被延聘至大葉大學創設造形藝術系，並擔任創系系主任一職，稱得上是「豐原班」中成就最斐然者。

臺中的畫家協會與藝術家結盟團體起源非常早，在日治時期就已經有不少的研究會及協會的存在。臺中的美術團體和學院美術關係的建立，主要是在國民政府來臺之後，方如雨後筍般地出現。其中最重要的除了「臺陽美術協會」之外，就數「中部美術協會」和學院美術有著密不可分的關連。中部美術協會於 1952 年由前輩藝術家楊啟東和藝術同道們所共同組成，1954 年成立於臺中市一中大禮堂，當時的創始會員中包括了張錫卿、林之助、陳夏雨、呂佛庭等人，都是臺中師範學校的專任教師，而且首任理事長由林之助擔任。有老師的帶領，學生自然跟隨

在身邊；在老師的提攜栽培下，他們同時在協會中逐次扮演學習、實習和輔助，最後擔當大任的角色。就如歷屆曾員中的吳秋波、簡嘉助、倪朝龍、鄭善禧、曾得標、莊明中等人，均為中師校友，也有多位後來也擔任中師教職，因此，中部美協和中師系統可以說是魚水互幫的生命共同體，這一點和東海美術系確實在根本上有極大的不同。

從創系起，東海美術系的老師就像一個又一個獨立的天使，每個人有自己的一塊領地，也有自己的一種風格，有點孤傲、有極為崇高的理想，關於參與畫會，他們不善此道，也不願作團體戰，而是寧可以個人藝術表現的小單位在社會上行走，猶如孤鳥般兀自翱翔，自由而獨立。因此，加入畫會或參與藝術團體在東海美術系的教師身上，相較於中師系統來說是較為罕見的。

在畫會依然興盛的年代，自然是有樣學樣；早期的東海美術系學生也曾經有過不少畫會團體的出現，比如說第一屆的「甲子畫會」、第五屆的「左手畫會」和第六屆的「兩條線畫會」等，都是在全無老師帶領、鼓舞或指使下由學生自行組成，他們多半是做課外、課後精進課業與藝術理念的學習平臺，並在系上開讀書會、辦展覽或演講。某種程度來說，東海美術系相關的大、小畫會組織，置放在一整體大環境來說，充其量也還只是屬於民間私人獨立的小團體而已，並未能產生什麼影響力。但不能忽視的是，當年參與這些畫會最主要的成員們，在後來的藝術職場上卻也都有相對不錯的表現，可見得能量的賦予、光芒的散發，不管人身在何處、舞臺在哪裡，都依然會出現。

二、學院屬性 各擅其場

中師為師培、東海為藝術，兩所美術系創立的基本立場和出發點本來就大不相同，因此其學院的屬性自是大異其趣。中師有林之助、東海有蔣勳，兩者天差地別：林之助的長袖善舞以及嵌在社會上任一個主要的藝術脈動的能量無人可比，組織聯繫由校內而延伸校外，掌握實權、鞏固地方；而蔣勳所引領的文人風格，也讓他門下的學生們同樣帶有一種個人本位的孤傲，雖能守得一己的純粹和質感，但也可能變得孤芳自賞、照鏡自憐。而無論是涉世的出世或自處的入室，都不過是一種人生的選擇，但卻也是這兩個美術學院系統最大的差異和特點。

另一個值得關注的焦點，是位於臺中市西區柳川西路二段旁、鄰近臺中教育大學的「林之助紀念館」。這座原為中教大校方產權的日治時期建築，早年是分配給當時在省立臺中師範學校任教的「臺灣膠彩畫之父」林之助做為畫室和宿舍之用，林之助在這屋裡居住、工作長達一甲子的時間，因此在紀念館尚未成立之前被稱之為「林之助畫室」。這棟平房建築係採木造雨淋板構造建築，是日治時期木造宿舍的典型。2006 年林之助遷出後，國立臺中教育大學收回閒置。同年，時任中教大祕書室主任祕書的莊明中，以校方高層的高度，重新審視原林之助畫室對當世的意義，以及考量它也是 20 世紀前半葉臺中柳川沿岸景觀發展與都市變遷的見證等因素；透過校方不斷與市府溝通、協調、勘驗的奔走，終於成功使得臺中市文化局以「林之助畫室」之名將此建築登錄為「歷史建築」（2007 年 7 月）。

嗣後，由林之助任教中師時的學生、現任寶成集團的總裁蔡其瑞出資，歷時 8 年的調研與改建，「林之助紀念館」終於在 2015 年 6 月 6 日正式對外開放，成為臺中市歷史保存的打卡景點。近年以來，透過臺中市區內在大學任教的膠彩畫家們的協力規劃，紀念館規劃辦理了一場場的講座、展覽與研習，不只是中教大，就連東海的專、兼任膠彩教師，也都參與到紀念館推廣膠彩畫的活動中，無形之間「林之助紀念館」儼然成為了膠彩畫的精神象徵和精神平臺。

從中教大的「林之助紀念館」呼應到東海美術系的「膠彩畫夏令研習營」，似乎唯有超越校際的本位，一起為一個藝術理想打拚時，方能達到資源共享、藝術共生的圓滿之境。及至 2020 年，東海美術系每年暑假的「膠彩研習營」已辦理 20 屆，年年邀請日本教授來臺授課講學，東海、中教大甚至是中山醫大、彰師大的膠彩教育者從旁一起協力教學；20 年來，非但已然培育出許許多多膠彩畫的新秀，站在推廣的立場上，也讓社會上對膠彩畫的美感和材料的美妙感到喜歡或好奇的藝術愛好者，能夠實際參與創作而感受藝術世界的美好。無論「林之助紀念館」還是東海的「膠彩研習營」，都是學院美術教育的共榮之事，在此你我不分彼此。

三、競賽美展 藝術新聲

學生的藝術才能和表現，除了在校內課堂間受到老師的肯定，以及校內展覽的鼓勵之外，另一個途徑就是參與校外的競賽和聯展。學生美展的出現在日治時期就已經開始，而「有關日治時期臺中師範師生參與地方之美術活動，大致以 1929 年開始舉辦的每年一回之臺中師範水邊會洋畫展最具代表性。」[20] 這樣的型態一直被沿用，到了今日變為全國學生美展。

中師的美勞教育系統，在培育師資之外，美勞科的學生們在校就讀時或畢業任教之後，也都會競相參與當時的學生美展和公教美展。由於師培的任務，中師所培養出來的繪畫人才基本上都鋪到了全臺各地的中、小學，成為臺灣最基層的美術教育力量。業因於此，一代傳下一代，上行而下效，形成了一種學習和進階的模式；何況以前讀師範學校時的老師又經常是美展的評審，因此在學校所習得的繪畫風格，便在無形中就和這類大型美展機制的得獎畫風疊成一條線，加上所屬學校、教育機構和體制內獎勵的激勵，讓師範系統的學生，願意在公辦美展中投獻心力，也確能頻頻獲獎。是此，將不難理解，除了教職之外，美展競賽也是美術師範生個人專業出路的重要選擇。

而東海美術系恰恰相反，即便如早期任教的吳學讓、詹前裕、黃海雲、林昌德、盧明德等專任老師，雖然也都擔任過美展的評審，但由於教學環境所給予學生培養的性格之故，東海美術系的學生並不好此道。及至今日，東海的校友和學生，與在私人畫廊空間做個展和聯展相較起來，參與美術競賽者不算多數；唯一不同的只有膠彩畫一項，東海美術的學生、系友，年年攻下了各式美展中膠彩畫部的許多名額，表現十分突出。然即便如此，擁有許多具全國高度的美展如臺北美術獎、高雄獎，這類當代藝術屬性較強的競賽，東海美術系的校友就是常客。

單打獨鬥不行、期待得獎太慢，如今在社會思維異變、教學方式和招生考量的因素促使下，如何將學院內部的能量往外推送？因此促成了組織戰的橫向連結，這便是近年全臺所有美術科系的大集結：藝術新聲。「藝術新聲」由當時任教於國立新竹教育大學（2016年與國立清華大學合併）藝術與設計學系的油畫家李足新（1966–2019）為主事，會同彰師大美術系的陳一凡教授共同發起，連結國立大學的美術科系，一起舉辦畢業生推薦展。「2013藝術新聲——第一屆臺灣七校美術系畢業生推薦展」在2013年於彰化福興穀倉舉辦，當年除了竹教大藝設系、彰師大美術系之外，另有臺師大、中教大、臺藝大、北藝大、高師大等五所學校的美術系共同參與，包含油畫、水墨、膠彩、裝置、錄像、動畫、雕塑等不同媒材，展現了年輕創作者的創作能量與活潑的生命力。

從第二屆的「2014藝術新聲」起，由臺中市政府文化局主辦，此後便將展場移師臺中市大墩文化中心，東海美術系也在這年加入參展行列。「藝術新聲」的高能量集結，使之成為近年青年藝術和學院美術的最大伸展臺，參與校系連年增加，最高峰出現在2020年，加上三所香港的大學在內，總共有18美術校系參與，盛況空前。海外的加盟，讓「藝術新聲」儼然變成了一個美術學校畢業生華山論劍、高手過招的武場，也對蓬勃的藝術市場，帶來更多新人所能夠灌注的動能，頗受矚目。由學院而「藝術新聲」，再由「藝術新聲」到畫廊博覽會，這也是觀察學院美術和整體環境之間，一個極為重要的切入點。

此外，提及展出空間，便不得不順帶一說林之助的「孔雀畫廊咖啡室」。早年，展出空間大都是公家機構的附屬空間，或是大廳、走廊，而民營的畫廊幾乎看不見。而真正以專辦展覽來作為畫廊經營的，方數林之助在1967年在臺中市光復路所成立的「孔雀畫廊咖啡室」為最早。林之助在當時接受了繪畫界朋友的建議，在咖啡廳的牆壁上掛滿了許多他自己的、畫家好友的，和中部美術協會會員的作品。在品咖啡的同時，也有美術作品相伴，且也可以接受作品買賣，與畫廊的型態無異。在藝

術沙龍尚未興起的年代，「孔雀畫廊咖啡室」便成為臺中藝文沙龍之所在，也是當時文青聚集的重要據點，那種喝咖啡、看展覽的形態，和今日許多的複合性空間屬性完全一樣，可見得林之助的「孔雀畫廊咖啡室」的營運狀態是何等的前衛。

林之助的藝術能量從學校教職到民間藝術團體，甚至到畫廊經營，再加上長年作為省展評審，真可謂是「面面俱到」；可以說，林之助個人涵蓋了早期臺中美術結構的大部分局面，其影響之大、幅員之廣，可想而知。

結論：學院美術與臺中藝史

學院美術是地方美術史的一個重要切片，也是整體臺灣藝術環境的縮影；學院搖籃培育的藝術家，若能通過重重考驗，將來也將是臺灣美術、乃至於是臺灣文化的代表。我們今日探討學院美術的同時，一併參量學院美術教育的師資、環境，以及系所各自凝練出來的風格，它不僅會是一個美術院校的小史，綜合起來也將成為一個地方極為值得重點關注的能量來源。中師系統和東海系統共同作為臺中美術史的重要據點是無可替代的，在探討學院美術的一切，爬梳自日治時期以來至今地方美術史的狀態，無不是在為將來建立臺中的地方藝術史而努力。美術史學者謝東山便曾經說過：

就某種意義來說，美術史皆由一個社會的集體成員所寫就。雖然，美術社會形成的首要條件——生產者與消費者，他們確實是任何一種媒材或類型藝術所不能或缺的成員，然而在現代社會裡，僅有生產者與消費者尚不足以構成一個充分的美術社會。美術社會由個體所組成，其確切意涵是，從藝術生產者到生產者養成機構、獎勵制度、藝術傳播、審美教育、藝術市場、藝術消費者，其中每一環節都由各司不同功能的社會個體所運作，包括藝術家、材料供應商、評論家、美術理論學者、美術史家、美術行政主管、經紀人、出版家、美術教師、收藏家、社會大眾等。而越是在一個成熟自主的「美術社會」，這其間的分工越精細。在美術社會裡，主導其成員建構「美術社會」的條件因文化與時代的殊異，必然因而產生不同的美術社會結構，引導不同的美術發展結果，造就不同的地區美術史。[21]

因此我們可以說，任何一個學院系統都可以看成是一個自主的美術社會，在這個社會的總體結構裡，孕養了一批又一批年輕的美術人才。學院美術的教育是必須「內外雙修」的，所謂的「內」指的自然是校內，而「外」便是本文後段所論述的關於藝術家集結的團體、藝術市場、畫廊、展覽空間、美術競賽等等，以作為學院教育的延伸所需關注的要點。唯有如此，學院美術才不致限縮在單純的「教育」狀態，而形成一個封閉系統；它必須要有一個面對未來的出口，才能夠讓學院美術變成真正的美術史。我們在培育美術系學子的同時、培養未來藝術家的當下，給予他們該有的資源和支援之外，更重要的，是必須賦予他們應有的視野和胸懷，這或許才是一個更具前瞻性和未來性的結構狀態，也是我們今日做學院美術研究基本的要點。

2014年4月，第二屆《藝術新聲》開幕，擴增為九校十系參展。從此屆起，連年由臺中市政府文化局主辦，並固定於大墩文化中心展出。圖為策展人李足新、陳一凡兩位教授於開幕式中致詞。（臺中市政府文化局 提供）

【註釋】

註 1：參閱臺中市政府全球資訊網「認識臺中＞歷史沿革」，網址：https://www.taichung.gov.tw/8868/9945/10011/676408/post（2021.02. 02 閱）。

註 2：參閱謝東山《臺灣美術地方發展史全集──臺中地區（上）》。臺北市：日創社文化事業有限公司出版。2003。

註 3：詳見黃冬富《「戰後臺灣的中小學視覺藝術師資養成教育」研究成果報告》（精簡版），行政院國家科學委員會專題研究計畫，執行單位：國立屏東教育大學視覺藝術學系，民國 97 年（2008）。

註 4：近藤常雄，日籍西畫家，畢業於東京美術學校西洋畫科，生卒年不詳，就目前僅有的資料顯示，他曾於 1924 年起任教於臺灣總督府臺中師範學校。

註 5：見莊明中訪談／徐康馨整理〈與黃登堂學長談「臺中師範美術科」〉（2003 年 7 月 16 日），收入莊明中總編輯《蛻變進行式──形塑中師新美學：國立臺中師範學院創校八十週年校慶美術專輯》頁 181。臺中市：國立臺中師範學院，2003。

註 6：參考李園會等：《國立臺中師範院校史初編》頁 108–113。臺北：五南，1993。

註 7：同註 3，頁 5。

註 8：語出自中教大莊明中教授於 2021 年 7 月 14 日，於臺中市大墩文化中心所進行的《回溯與前瞻──形塑中師新美學》錄影專題演講，該場次演講為《藝流‧系譜‧學院之道──大臺中學院美術教學源流》特展之周邊系列活動之一。網址：https://www.youtube.com/watch?v=2QOLeIxP8pY&t=132s。

註 9：見詹前裕《百年樹人──臺中美術系所教師聯展》展覽專輯中之同名「專題論述」，頁 06，臺中市：臺中市立港區藝術中心。2011。

註 10：李思賢〈人的溫度──揉合在東海人文與當代前衛之間的溫溫人味兒〉，收錄《軌跡‧系譜‧星圖──東海大學美術系友創作回顧展》展覽專輯，頁 08–13，臺中市：東海大學美術系，2006.1。原標題〈當代藝術裡的人的溫度──找尋逐漸失落在當代藝術中的人味兒〉，首刊《藝術家》雜誌 364 期，頁 270–273，2005.9。

註 11：李貞慧〈承繼與開創──東海膠彩教育特展〉策展序，頁 6，臺中市：東海大學藝術中心。2013.07。

註 12：吳繼濤〈東風已來──藝術與人文精神的建構〉，收錄《東風已來──東海美術系所膠彩、水墨教授創作展》頁 02–03，臺中市：東海大學藝術中心。2008.06。

註 13：見謝里法：〈《1 的告白「10+10=21」》──策展人的話〉，收入《10+10=21 臺北◀▶臺中》展覽專輯頁 10，臺中市：國立臺灣美術館。2001。

註 14：為因應社會需求與產業變遷，東海美術碩士班的「策評組」加開多門藝術管理與畫廊經營相關的課程，而於 2020 年將該組名稱改為「藝術策劃與管理組」（簡稱「策管組」）。

註 15：同註 9，頁 07。

註 16：同註 10。

註 17：李思賢〈人文精神‧文人性格──東海美術 30 年東方媒材創作的風格調性〉，收錄《人文與文人──東海水墨與膠彩畫的離合》頁 15，臺北市：國立歷史博物館。2016.06。

註 18：參見靜宜大學主顧樓大廳壁面景觀作品《豐塑景觀》說明牌（2010）。

註 19：謝東山〈臺中師院與中部美術風格的形成〉，同註 5《蛻變進行式──形塑中師新美學》一書，頁 16–17。相同史料，亦可參見《臺灣美術地方發展史全集──臺中地區（上）》（同註 2），頁 108。

註 20：同註 3。

註 21：同註 2，頁 20。

【參考書目】

一、李園會等 著《國立臺中師範院校史初編》，臺北：五南。1993。

二、莊明中 總編輯《蛻變進行式──形塑中師新美學：國立臺中師範學院創校八十週年校慶美術專輯》，臺中市：國立臺中師範學院。2003。

三、莊明中 著《發現李石樵──豐原班的歷史回應》，臺中市：臺中市立文化中心。1999。

四、黃冬富 著《「戰後臺灣的中小學視覺藝術師資養成教育」研究成果報告》（精簡版），行政院國家科學委員會專題研究計畫，執行單位：國立屏東教育大學視覺藝術學系。2008。

五、謝里法 總編輯《臺中地區美術發展史》，臺中市：臺中市政府文化局。2001。

六、謝東山 著《臺灣美術地方發展史全集：臺中地區》（上）、（下），謝里法策劃、總召集，行政院文化建設委員會主辦，國立臺灣美術館承辦，臺北市：日創社文化事業有限公司出版。2003。

七、《「2001 臺中國際城市藝術節 加拿大系列」成果專輯》，臺中市：臺中市政府。2001。

八、《10+10=21 臺北◀▶臺中》展覽專輯，臺中市：國立臺灣美術館。2001。

九、《人文與文人──東海水墨與膠彩畫的離合》，臺北市：國立歷史博物館。2016.06。

十、《百年樹人──臺中美術系所教師聯展》展覽專輯，臺中市：臺中市立港區藝術中心。2011。

十一、《非法‧非非法──東海美術水墨三十年》，臺中市：東海大學美術系。2013.10。

十二、《東風已來──東海美術系所膠彩、水墨教授創作展》，臺中市：東海大學藝術中心。2008.06。

十三、《承繼與開創──東海膠彩教育特展》，臺中市：東海大學藝術中心。2013.07。

十四、《軌跡‧系譜‧星圖──東海大學美術系友創作回顧展》展覽專輯，臺中市：東海大學美術系。2006.1。

藝流。
學院系譜
院之道

Taichung

大臺中學院美術教學源流

作品圖錄

中師系統

廖繼春	李振明
張錫卿	藺　德
呂佛庭	程代勒
陳夏雨	黃嘉勝
林之助	楊永源
吳秋波	陳懷恩
沈國慶	蕭寶玲
鄭善禧	高永隆
張淑美	莊明中
簡嘉助	魏炎順
倪朝龍	莊連東
李惠正	康敏嵐
謝東山	林欽賢
林昌德	黃士純
黃位政	

臺中師範學校創校於 1899 年，百餘年來，隨著政治易幟和政府政策而幾經更迭，由師範改師專、再成師院，由省立改隸國立，最後即為今日之國立臺中教育大學。

1946 年，省立臺中師範成立美術師範科，創臺灣高教設美術專科之先。1960 年改制師專，增設普師科美勞組；1992 年順著升格國立而設美勞教育學系；2005 年改制為中教大，翌年再更名為美術系。

中師系統原以師培為目的，更名美術系後大幅轉型，分純藝術與應用藝術二組，師資專長也隨之變得多元多樣。

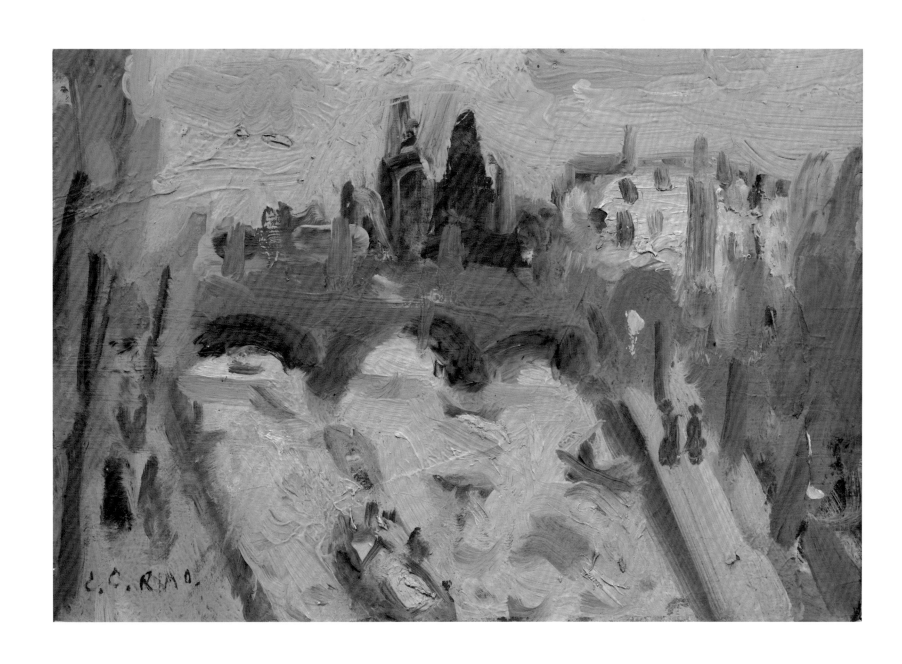

廖繼春

巴黎塞納河

1961 油畫 15×21.6cm

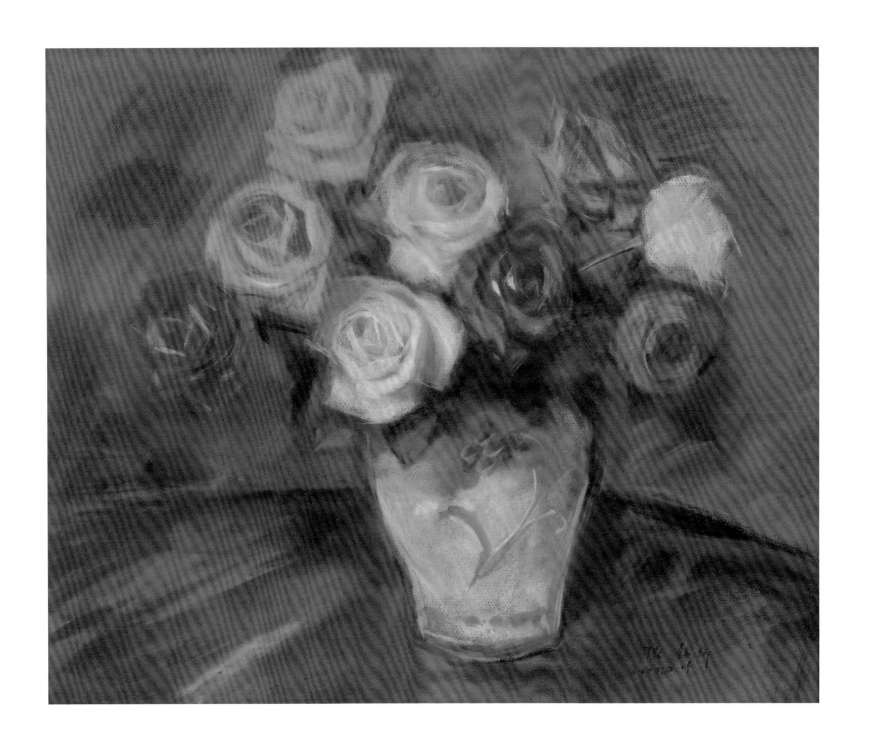

玫瑰

1979　粉彩　44.5×52cm

張錫卿

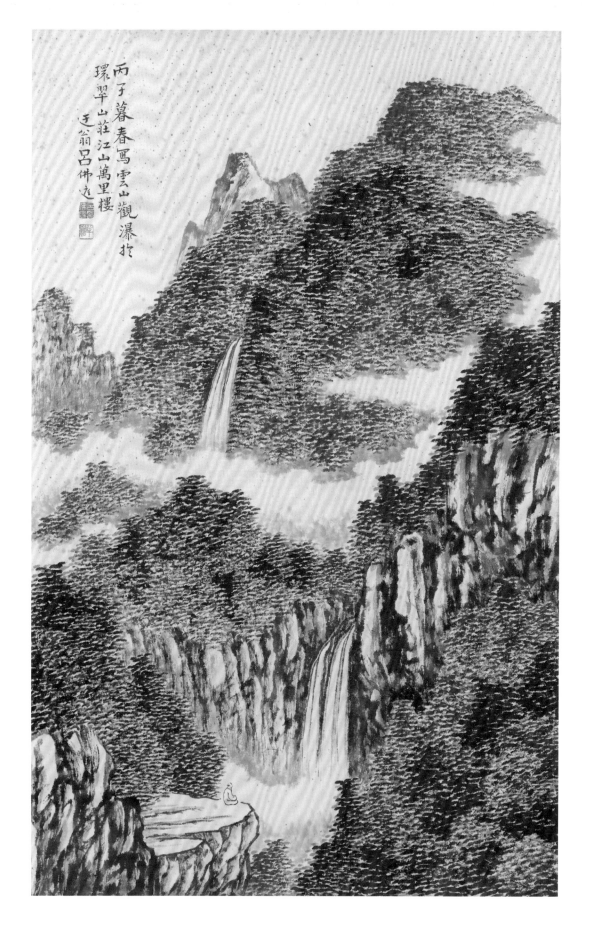

呂佛庭

雲山觀瀑

1996　水墨　88×57cm

國立臺中教育大學典藏

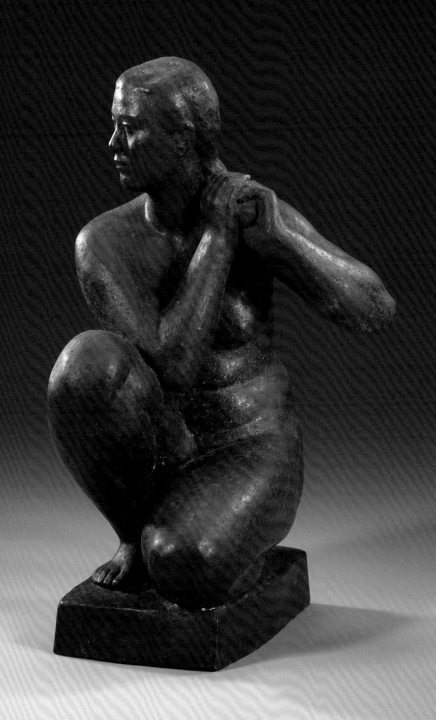

梳頭

1948　銅雕　32×18×18cm

陳夏雨

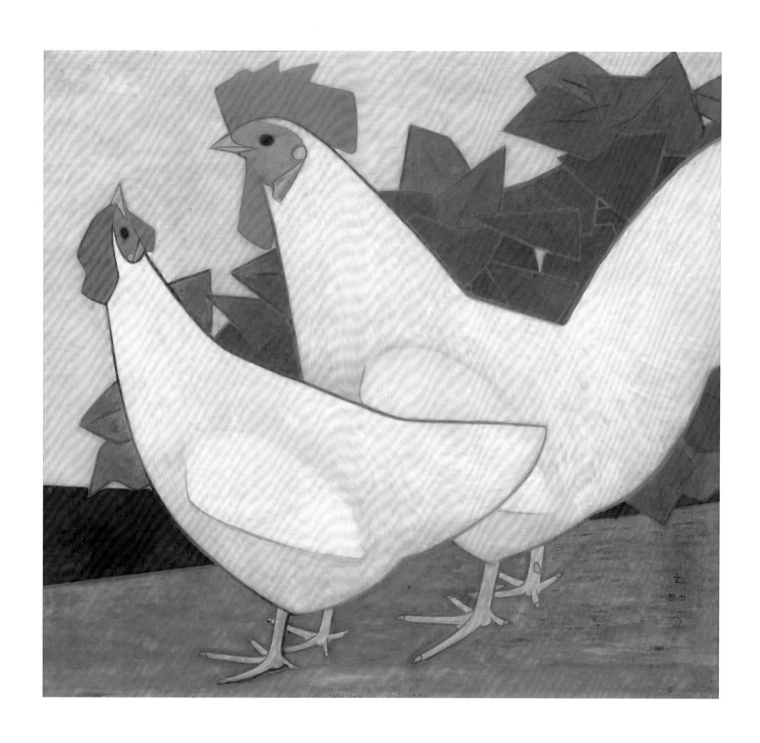

林之助

雙雞圖

1957　膠彩　45×53cm ®（Copyright）

國立臺中教育大學典藏

東埔彩飾

1988　油畫　45×52cm

國立臺中教育大學典藏

吳秋波

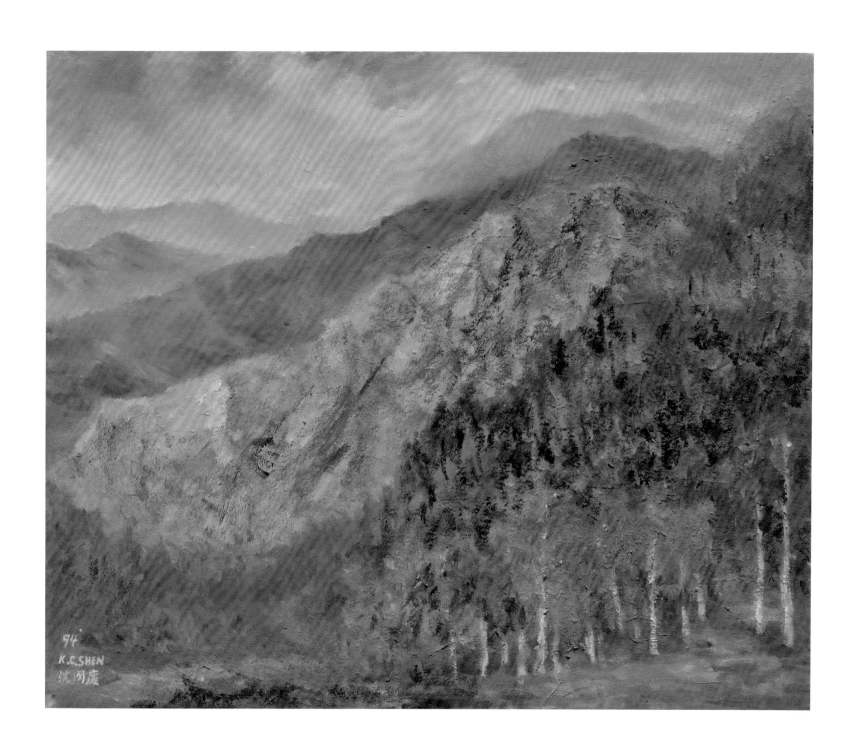

沈
國
慶

玉山系列之三

1994　油畫　61×73cm

國立臺中教育大學典藏

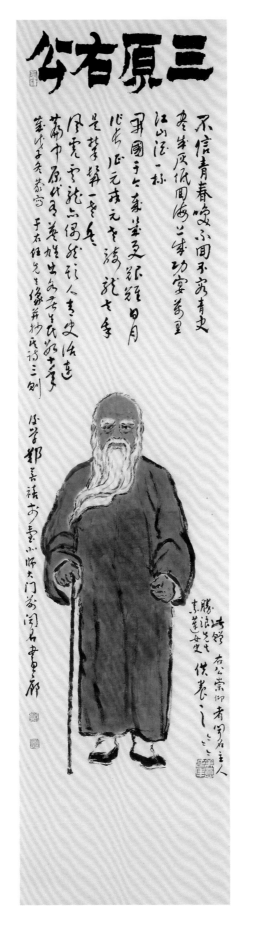

三原右公——于右任像

2008　水墨、宣紙　136×34.5 cm

鄭善禧

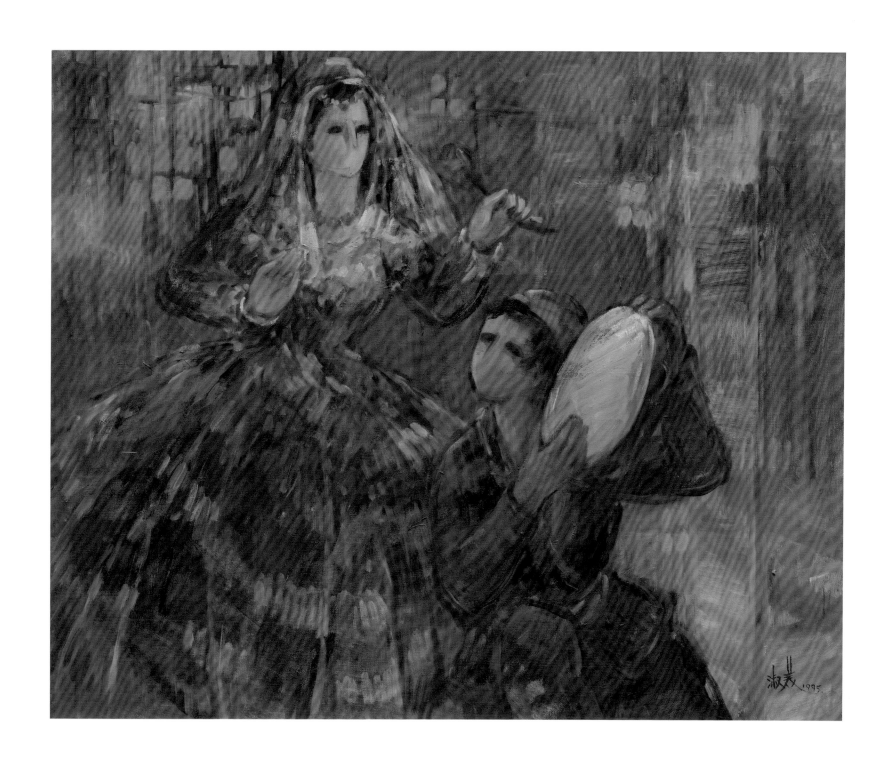

張淑美

新疆鼓舞

1995　油畫　61×73cm

國立臺中教育大學典藏

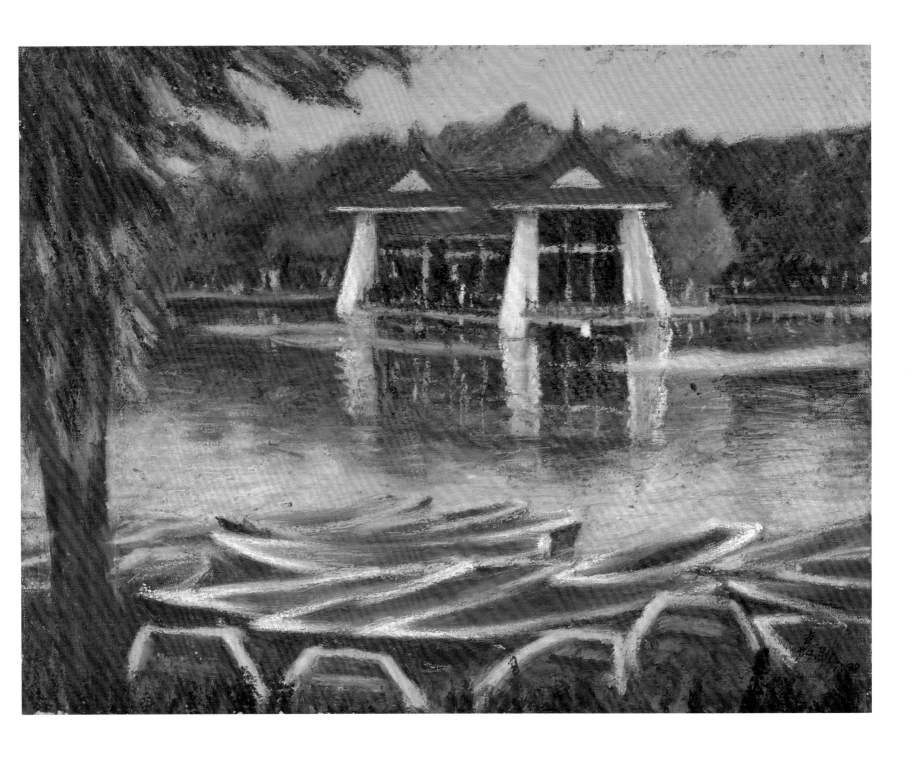

臺中公園

1998　油畫　50×64.5cm

簡嘉助

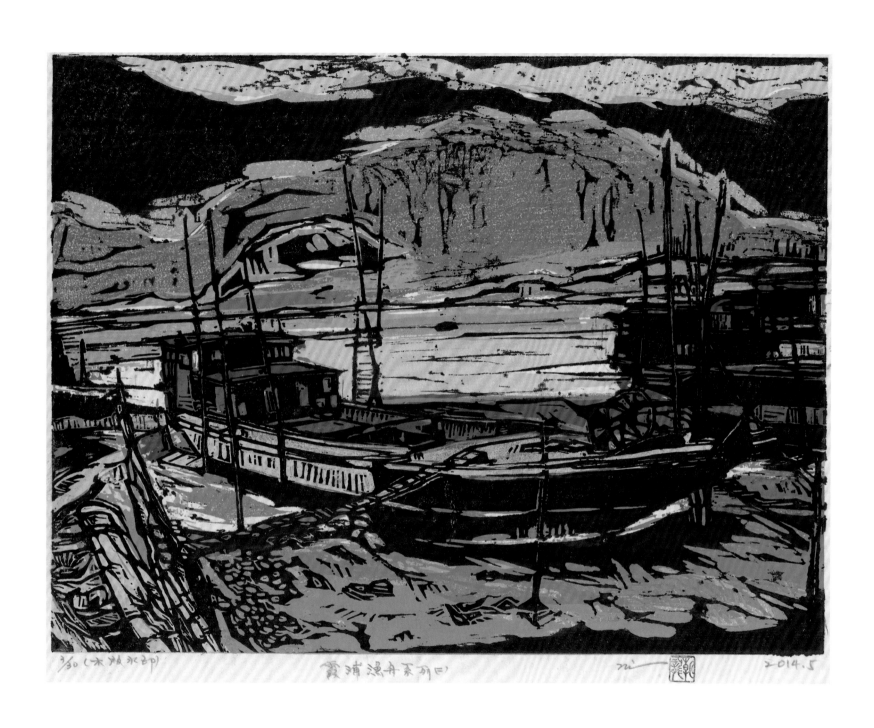

倪朝龍

霞浦漁舟系列（二）

2014　木刻水印版畫　45×60cm

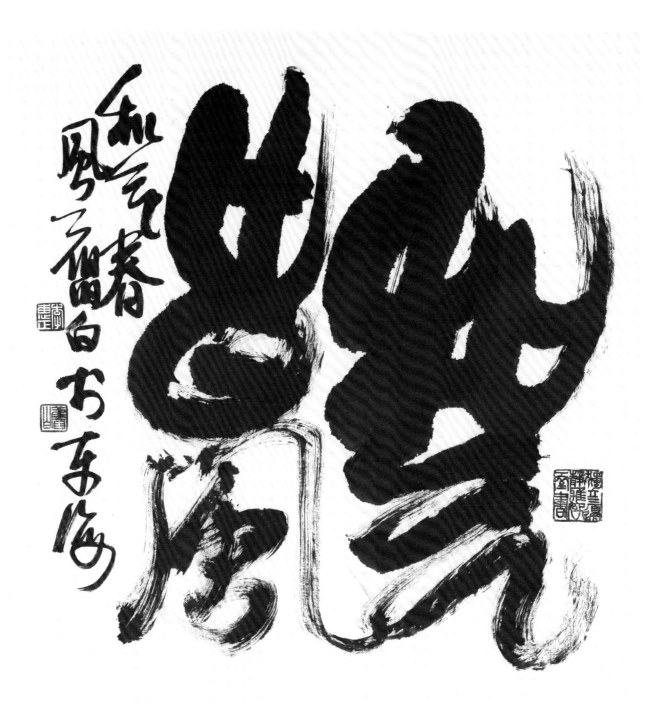

和氣春風

2008　紙本　50×50cm

李惠正

謝東山

大白沙灣

2014　油畫　116.5×91cm

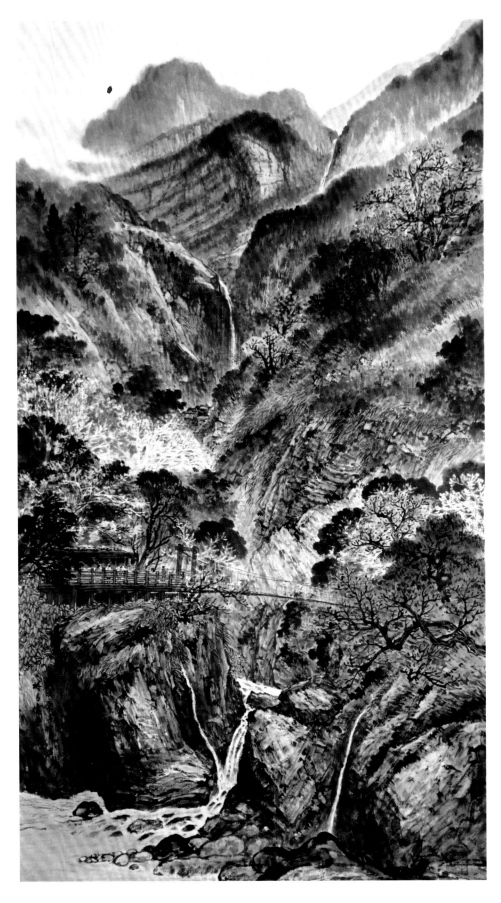

白楊瀑布

2020　水墨設色、紙本　125×69.5cm

黃位政

跨（半退休記）

2020　油彩、畫布　100×80cm

風中百合

2018　水墨　138×68cm

李振明

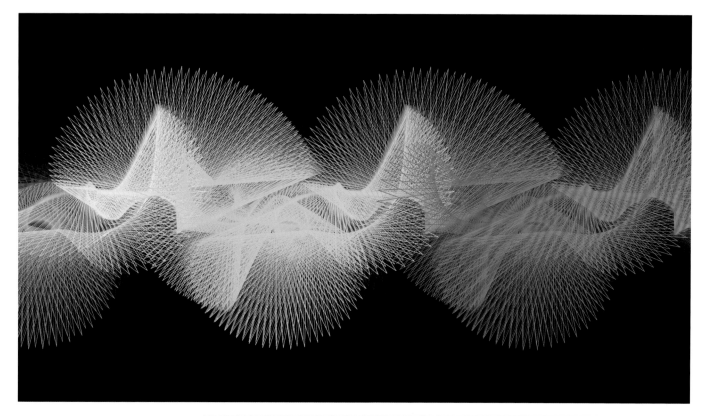

蘭德

千絲萬縷

2021　數位媒材（電腦動畫）　1920×1080 pixels

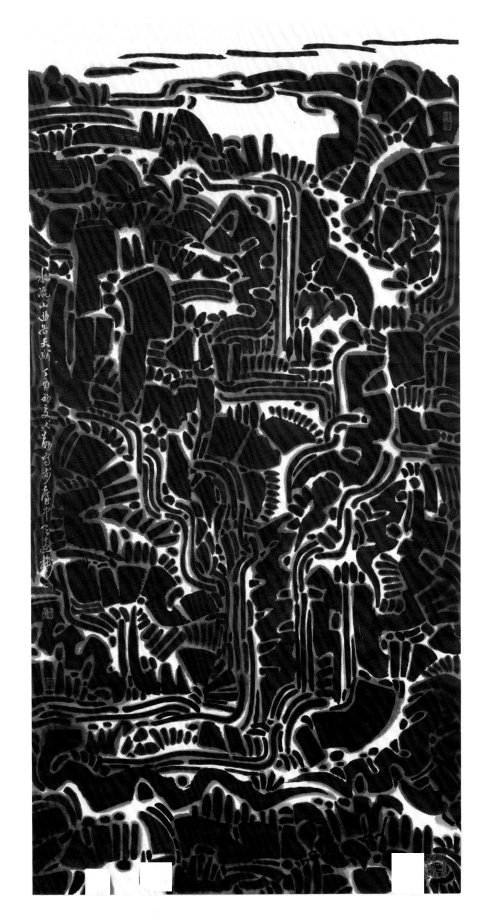

水流山曲各天成

2017　水墨、宣紙　137×69cm

程代勒

黃嘉勝

塵跡繁殖

2021　攝影　100×100cm

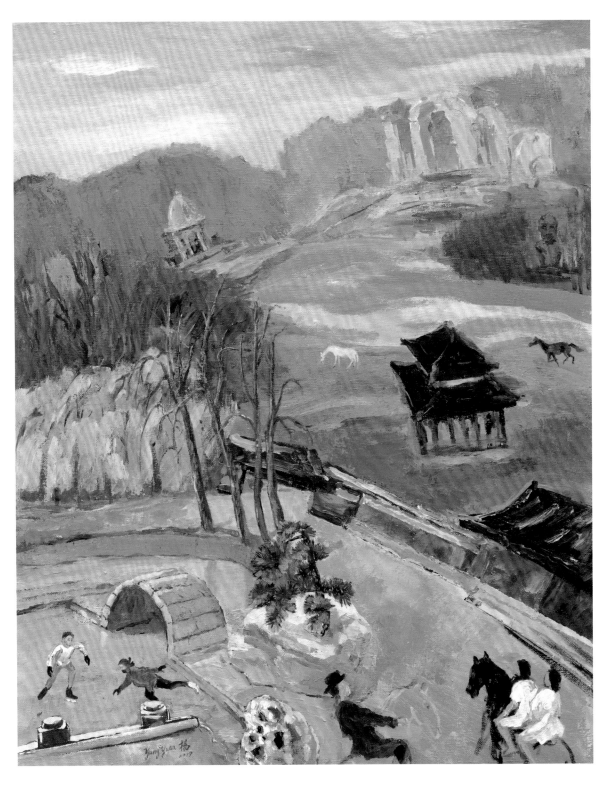

抒情風景：圓明園風景園林（二）

2019　油彩、畫布　91×72.5cm

楊永源

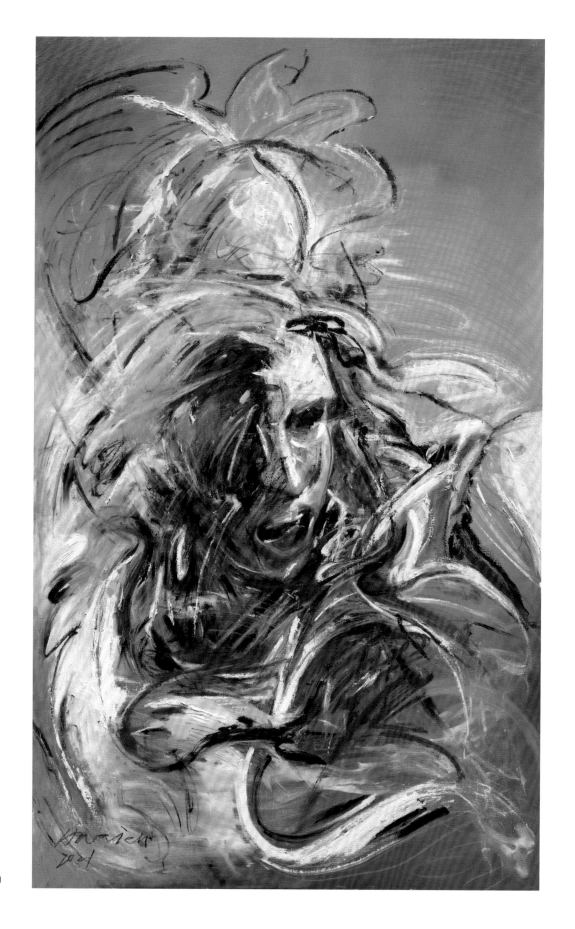

陳懷恩

自由

2021　油畫　145.5×90cm

貪吃貓

2020　水彩　19.5×42cm

蕭寶玲

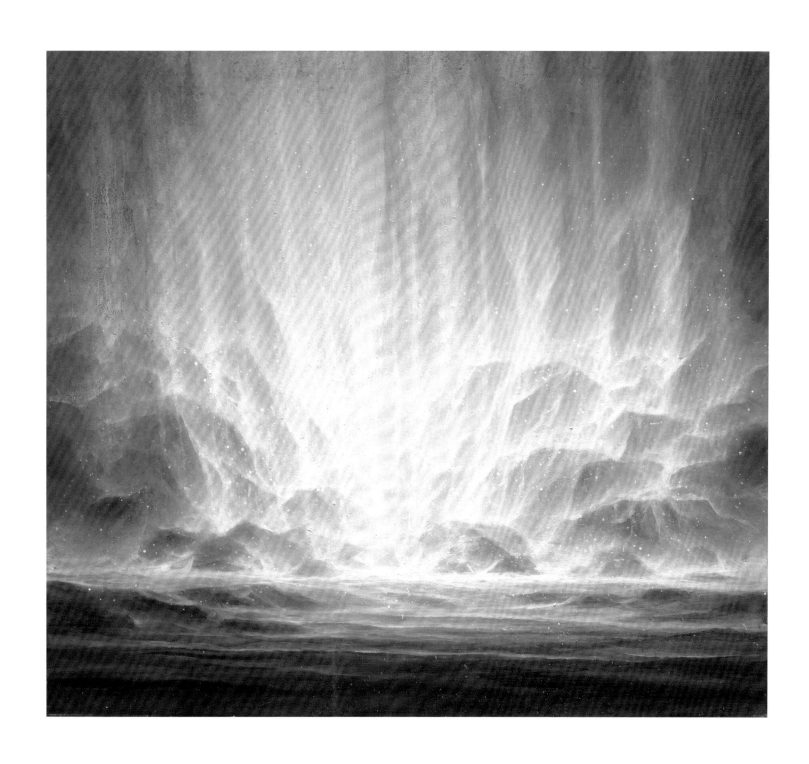

高永隆

磅礡

2014　礦物顏料、紙　90×100cm

古城秘境

2020　油彩、畫布　116×91cm

莊明中

魏炎順

迴

2021　漆藝　50×25×35cm

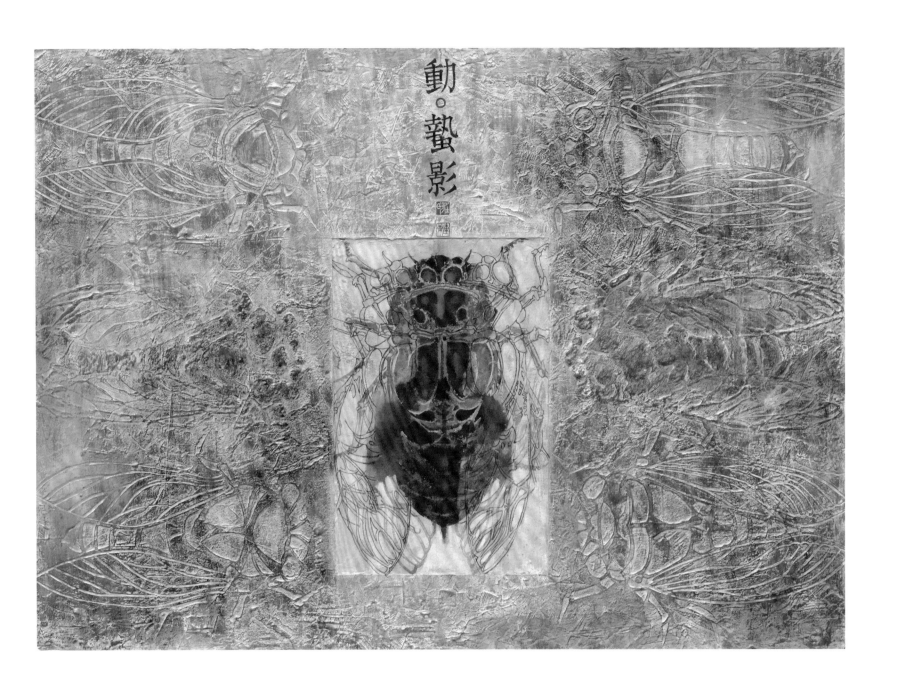

動靜起止―動・驚蟄

2012　繪、貼、刻、彩、墨、紙　79×109cm

莊連東

康敏嵐

新筆順運動──王維 "鹿柴"

2016　電腦輸出　100×70cm

詩人的大甲溪

2021 油彩、畫布 60.5×72.5cm

林欽賢

黃士純

日輪

2018　紙本設色　84×44cm

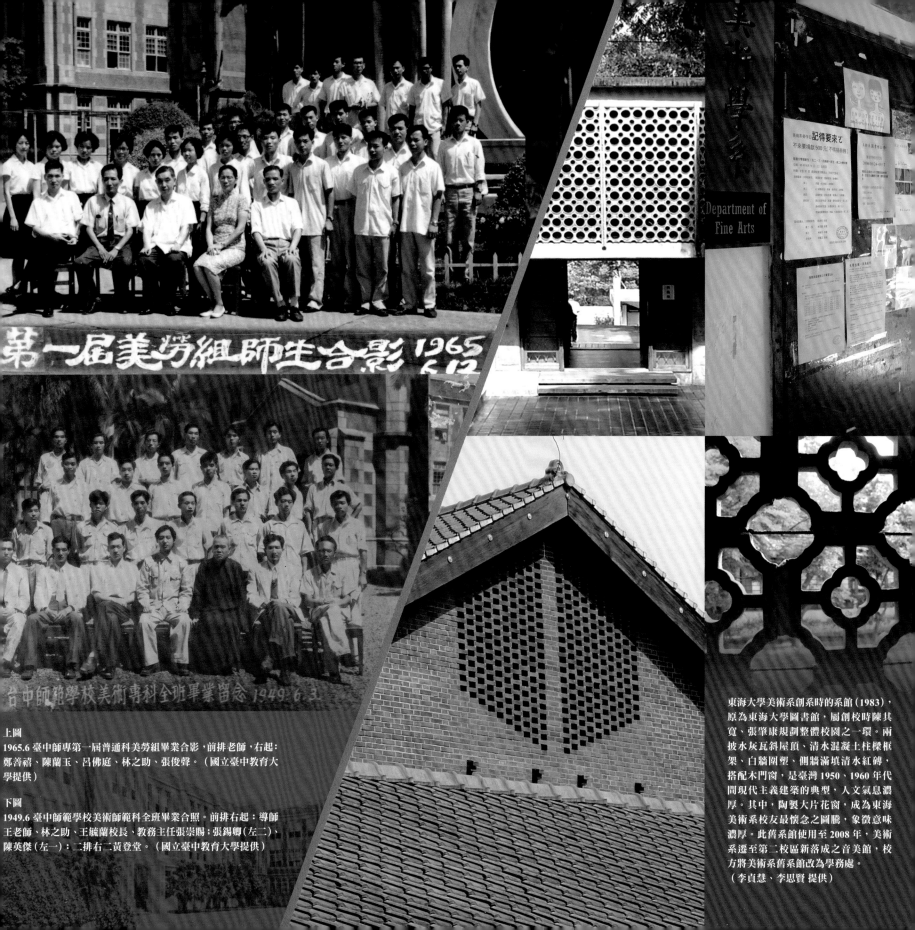

第一屆美勞組師生合影 1965 6.12

台中師範學校美術專科全班畢業留念 1949.6.3.

Department of Fine Arts

東中教學系

上圖
1965.6 臺中師專第一屆普通科美勞組畢業合影，前排老師，右起：鄭善禧、陳蘭玉、呂佛庭、林之助、張俊聲。（國立臺中教育大學提供）

下圖
1949.6 臺中師範學校美術師範科全班畢業合照。前排右起：導師王老師、林之助、王毓蘭校長、教務主任張崇賜；張錫卿（左二）、陳英傑（左一）：二排右二黃登堂。（國立臺中教育大學提供）

東海大學美術系創系時的系館（1983），原為東海大學圖書館，屬創校時陳其寬、張肇康規劃整體校園之一環。兩披水灰瓦斜屋頂、清水混凝土柱樑框架、白牆圍塑、側牆滿填清水紅磚，搭配木門窗，是臺灣 1950、1960 年代間現代主義建築的典型，人文氣息濃厚。其中，陶製大片花窗，成為東海美術系校友最懷念之圖騰，象徵意味濃厚。此舊系館使用至 2008 年，美術系遷至第二校區新落成之音美館，校方將美術系舊系館改為學務處。（李貞慧、李思賢 提供）

東海系統

劉其偉	許莉青
陳其銓	張惠蘭
吳學讓	潘孟堯
姜一涵	張貞雯
董夢梅	吳繼濤
李惠正	廖瑞芬
黃海雲	李思賢
高燦興	王怡然
蔣　勳	耿晧剛
謝棟樑	林彥良
盧明德	段存真
林昌德	詹志鴻
詹前裕	陳松志
倪再沁	鄭志揚
吳士偉	陳誼嘉
李貞慧	羅頌恩
施惠吟	徐嘒壎
林季鋒	胡竣傑
林銓居	盧依琳

東海大學創立於 1955 年，臺灣第一所私立大學；1983 年創建美術學系，為臺灣中、南部第一所大學美術系。因史無前例，得以與眾不同。1995 至 2005 年間，完備了四個學制的開設。

創系主任蔣勳以傳統與實驗並重、人文與文人並行為治系方向，採「全人」博雅教育。膠彩畫、錄影藝術、複合媒體、現代藝術等課程之開設，均為全臺學院美術之首創。

東海美術以人文養成教育為體、當代藝術語彙為用，在人文素養為基底的前提下，從容自在地應對古典與前衛。

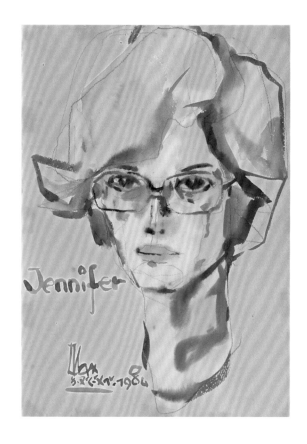

劉其偉

左 Jennifer　1984　水彩　39×28cm

中 **頭像速寫**　1990　水彩　42×30cm

右 **頭像速寫** Mark TY Shin　1990　水彩　39×31cm

清龢

1989　書法　33.5×70cm

陳其銓

吳學讓

梅竹、山茶、文鳥

1961　水墨、絹本　44×76cm

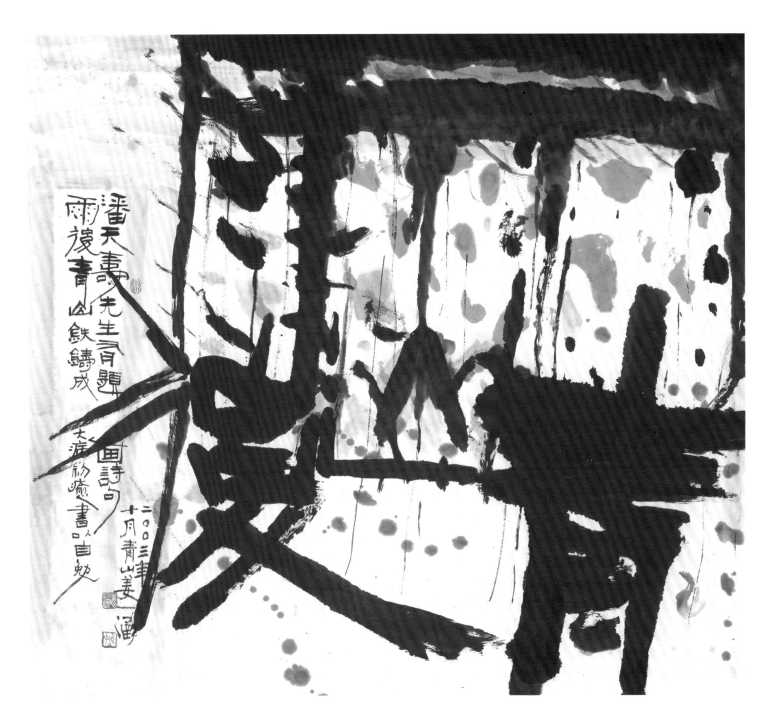

雨後青山鐵鑄成

2003　水墨、紙本　120×120cm

姜一涵

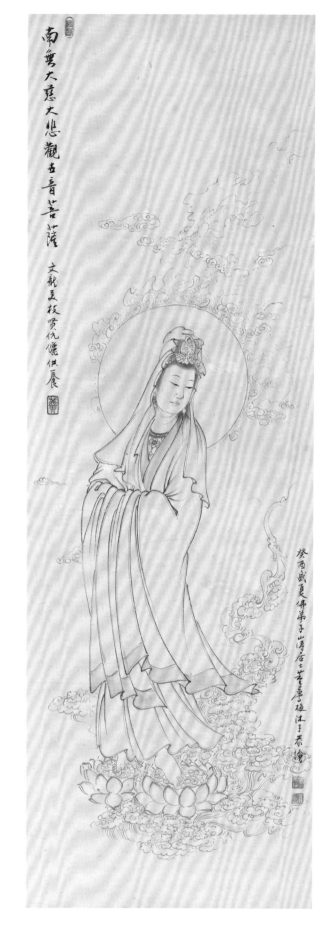

南無大慈大悲觀世音菩薩 文龍美枝賢伉儷供養

癸酉盛夏佛弟子壽居士董夢梅沐手恭繪

董夢梅

白描觀音像

1993　水墨、紙本　88×29cm

溪山同遊

2021　彩墨、紙本　79×56cm

李惠正

黃海雲

神曲──烈慾與懺情 Samson & Delilah

2021　油彩、麻布　141×141cm

隨想之三

2015　複合媒材　81×88cm

高燦興

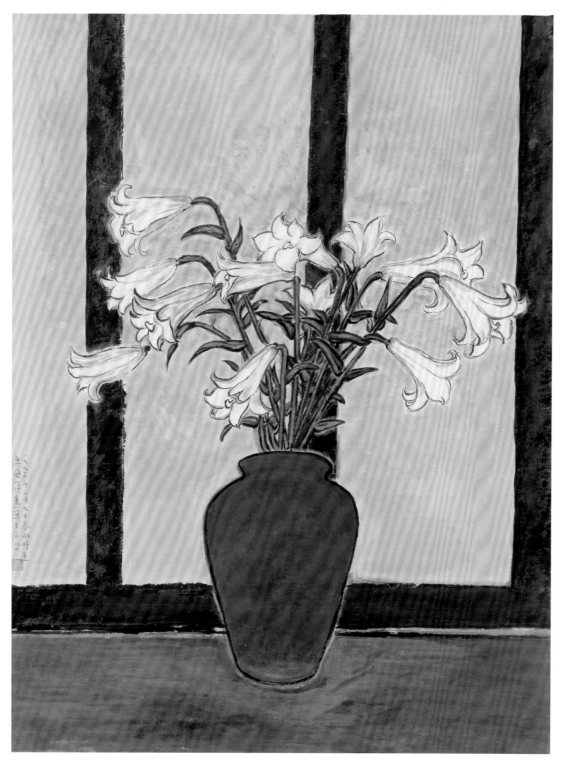

蔣

勳

百合瓶花

1993　水墨、紙本　82×62cm

敦煌畫廊典藏

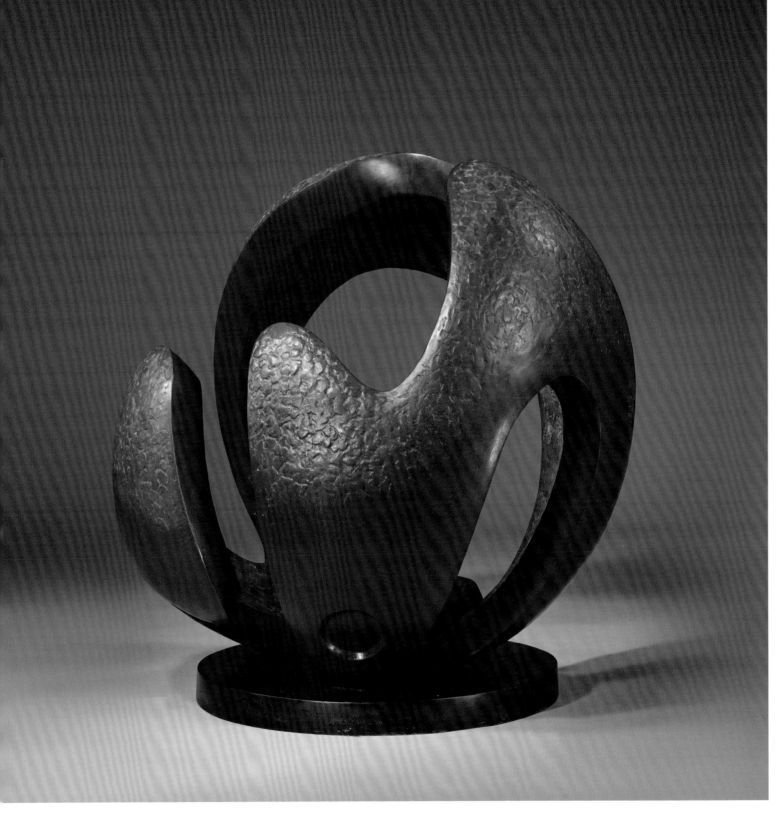

謝棟樑

春華

2007　銅　82×75×83.5cm

盧明德

千禧年之前 3

1999　複合媒材　75×100cm

華嶽西峰

1995　水墨設色、紙本　191×91cm

林昌德

詹前裕

聖殿之光

2016　膠彩、紙本　91×72.5cm

山景圖

1990 年代初　水墨、宣紙　75×82cm

倪再沁

飛雪迎春

2020　水墨、紙本（雙面畫）　55×78cm
華瀛藝術中心典藏

吳士偉

默契

2021　膠彩　127×50cm

李貞慧

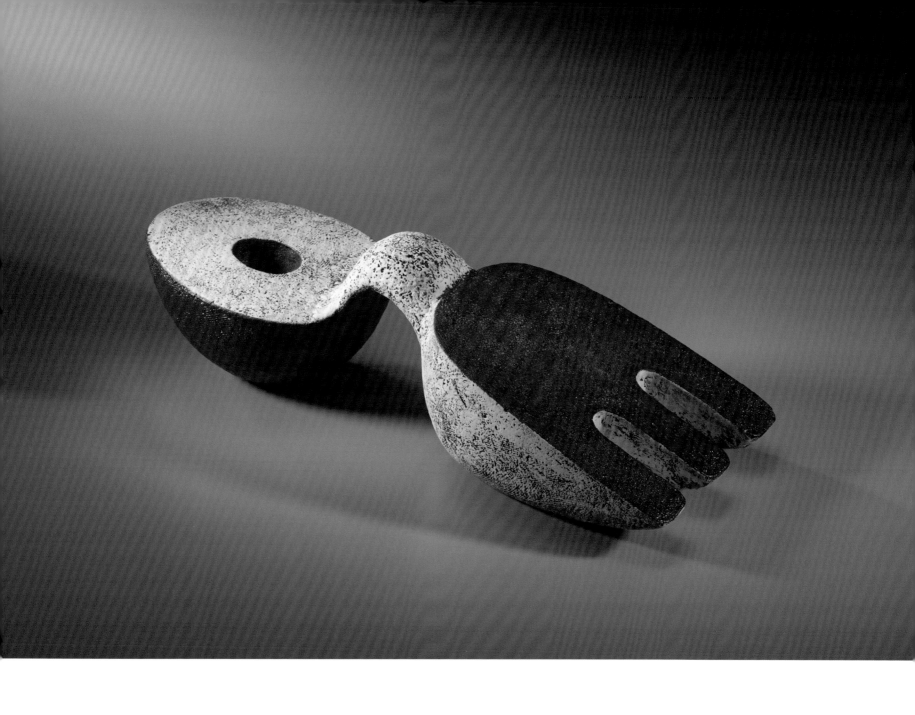

施惠吟

物件 2

2018　陶土　48×48×14cm

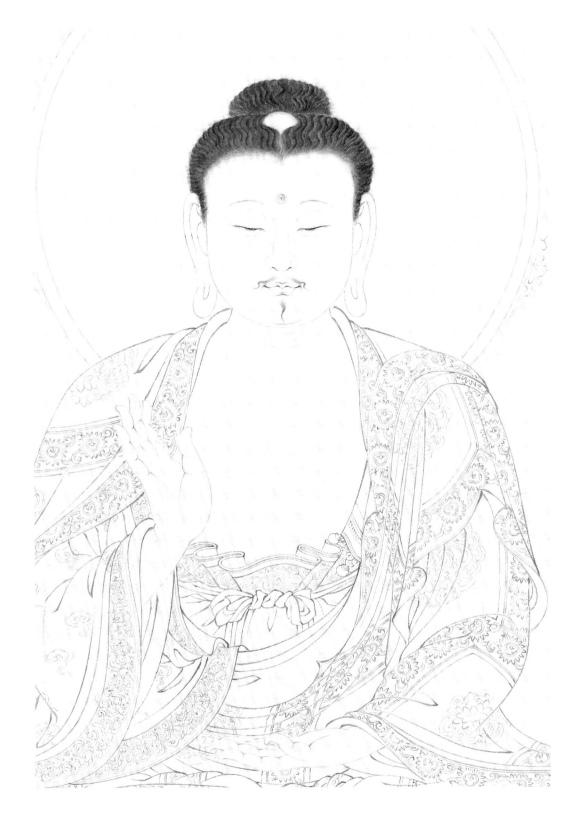

南無本師釋迦尼佛

2004　水墨、紙本、數位微噴　127×63.5cm

林季鋒

林銓居

龍泉瀑布

2016　彩墨、炭筆、紙本　83×29.5cm

後院草花

2015　油彩、畫布　100×72.5cm

許莉青

張惠蘭

Offrande

2005　米、襪、梧桐木、生漆　H150×W210 ×L75cm

雙人舞

2017　凹版、凸版彩色單版複刻　60×40cm

潘子堯

張貞雯

奏鳴曲

2020　礦物質顏料、純金泥、純銀箔、麻紙　91×60.6cm

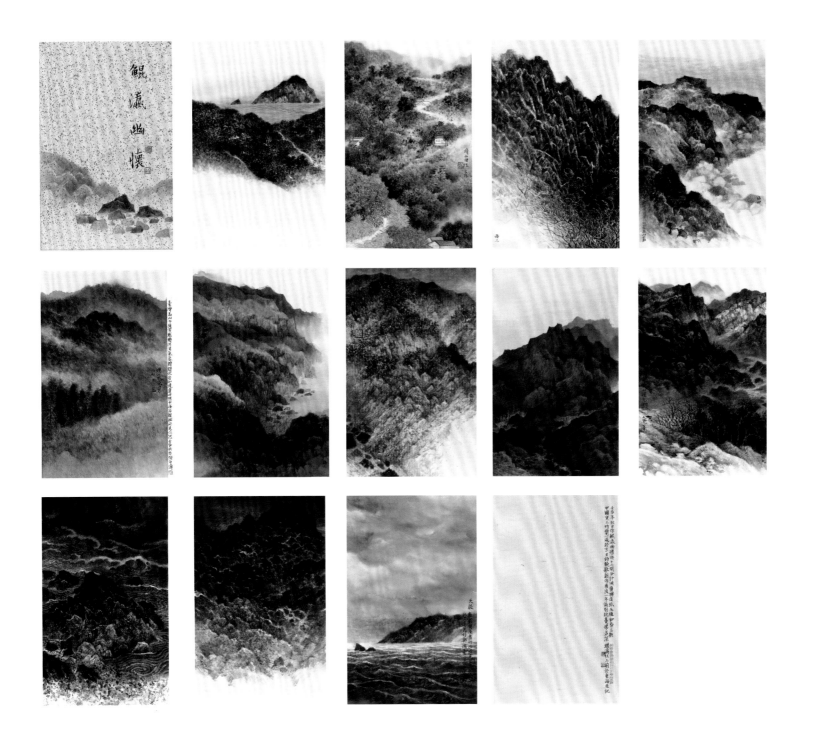

鯤瀛幽懷冊・十二開

2012　水墨設色、紙本　31×20cm×12 開本
華瀛藝術中心典藏

吳繼濤

廖
瑞
芬

凪

2020　膠彩　72.5×60.5cm

水墨藝術

2018　水、墨、宣紙、複合媒材（骨董茶几 ×2、青花瓷碗 ×2）　240×90cm×2

李思賢

王怡然

幻目天

2019　膠、鉛筆、墨、水干、礦物質顏料、紙本　50×73cm

返景入深林復照青苔上

2016–2018　壓克力、畫布　50.2×80.5cm

耿晧剛

林彥良

日天

2019　動物膠、金箔、礦物顏料、紙本　41×53cm

左上	**大都會**	2010	熟料土素燒、油彩上色	45 × 22 × 15cm
右上	**三層樓的風景**	2010	熟料土素燒、油彩上色	35 × 17 × 17cm
左下	**遊樂場**	2010	熟料土素燒、油彩上色	25 × 34 × 18cm

段存真

詹志鴻

身份

2012　陶　30×30×30cm

無題 201007

2010　明鏡、紙本　70×55×5cm

陳松志

鄭志揚

夏天的風

2013　水墨、絹本　70×55cm

捉迷藏

2021　膠彩、紙本　100×100cm

陳誼嘉

羅
頌
恩

群眾 2014 ／ 2019

2014 ／ 2019　墨、水性顏料、手工紙　38.5×56cm

Blind 3 （盲看系列 –3）

2013　動態影像　7 分 36 秒

徐嘩壎

胡竣傑

之間・之於

2018–2019　鐵　93×43×131.5cm、72.5×47×42cm（組件）

一件 One Piece

2021　壓克力彩、畫布　65×53cm

盧依琳

其他院校

王 午
（亞洲大學數位媒體設計學系）

王紫芸
（大葉大學造形藝術學系）

王 肇
（靜宜大學資訊傳播工程學系）

李本育
（國立臺中科技大學創意商品設計系）

李杉峯
（國立臺中科技大學商業設計系）

李淑貞
（大葉大學視覺傳達設計學系）

易映光
（大葉大學視覺傳達設計學系）

林俊臣
（明道大學中國文學學系）

柯適中
（南開科技大學文化創意與設計系）

倪玉珊
（國立勤益科技大學基礎通識教育中心）

徐洵蔚
（朝陽科技大學視覺傳達設計系）

許文融
（建國科技大學商業設計系）

許世芳
（建國科技大學商業設計系）

許瑜庭
（國立彰化師範大學美術學系）

曾永玲
（朝陽科技大學工業設計系）

游守中
（南開科技大學文化創意與設計系）

魯漢平
（國立彰化師範大學美術學系）

陳一凡
（國立彰化師範大學美術學系）

陳世強
（國立彰化師範大學美術學系）

陳昌銘
（大葉大學視覺傳達設計學系）

陳冠君
（國立彰化師範大學美術學系）

黃舜星
（大葉大學造形藝術學系）

藝術教育養成雖以美術學院為主，然論「學院美術」，從美術系中看學院美術不僅只是局部且視界也過於偏狹。美術週邊相關專業科系也有藝術專才之需。為數不少的藝術創作者在美術科系僧多粥少的現實下，到非美術科系中協助授課，乃現今社會之常態。

這些專業科系如造型藝術、視覺傳達設計、工業設計、商業設計、資訊傳播、大眾傳播、文化創意產業等，甚至是通識教育的全民美學素養，都是在政府落實全民美學教育和公民美學運動的最前線。

王午

植物園的荷花 01

2012　水印木刻版畫　60×45cm

23 點 59 分 −22

2019　水性顏料、粉彩、畫布　100×72cm

王紫芸

王肇

七天

2018　數位動態影像　57×100cm

四季分明

2000　樹漆、鋁合金、紅銅、蛋殼、金箔、色粉　56×48cm

李本育

李杉峯

深層反思

2019　複合媒材　116×91cm

人間散記　　　　　　　　　李淑貞

2019　複合媒材　50×127cm

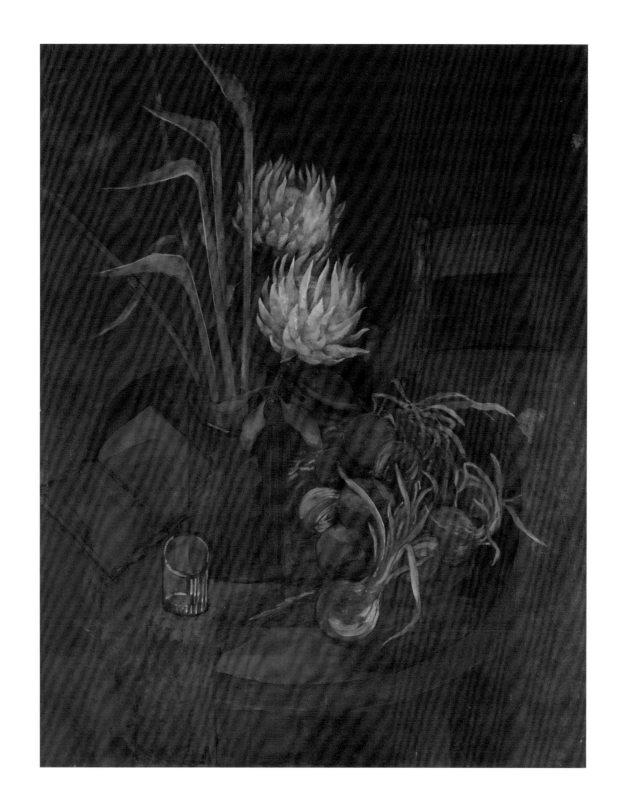

易映光

画室一角

2009 膠彩 110×90cm

林俊臣

無用庵臨書冊

2020　紙　34×24cm×10頁

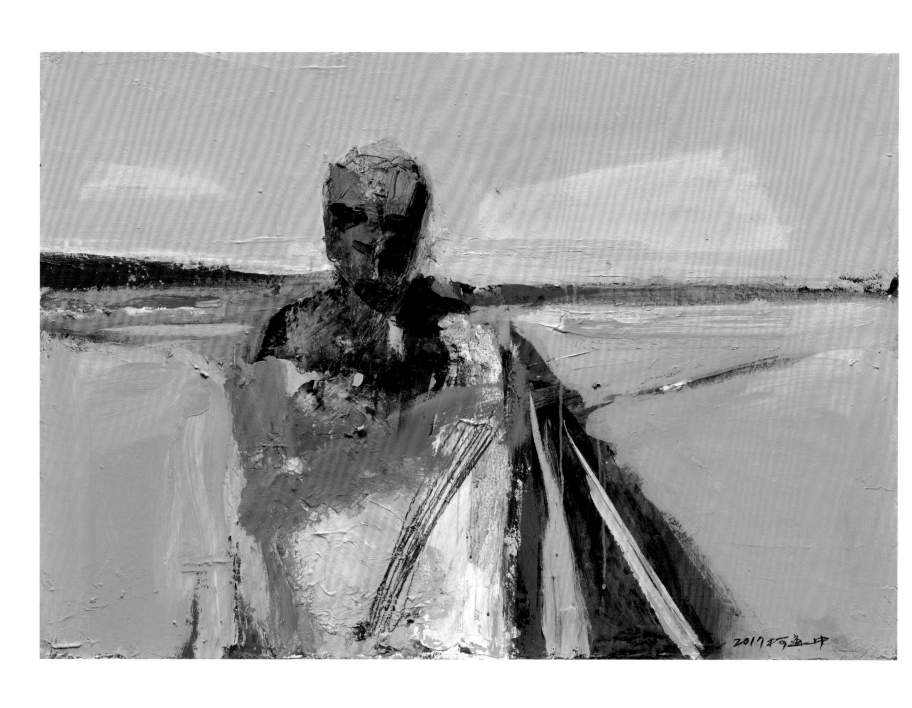

柯適中

矗立在原野中

2017 油畫 80×116.5cm

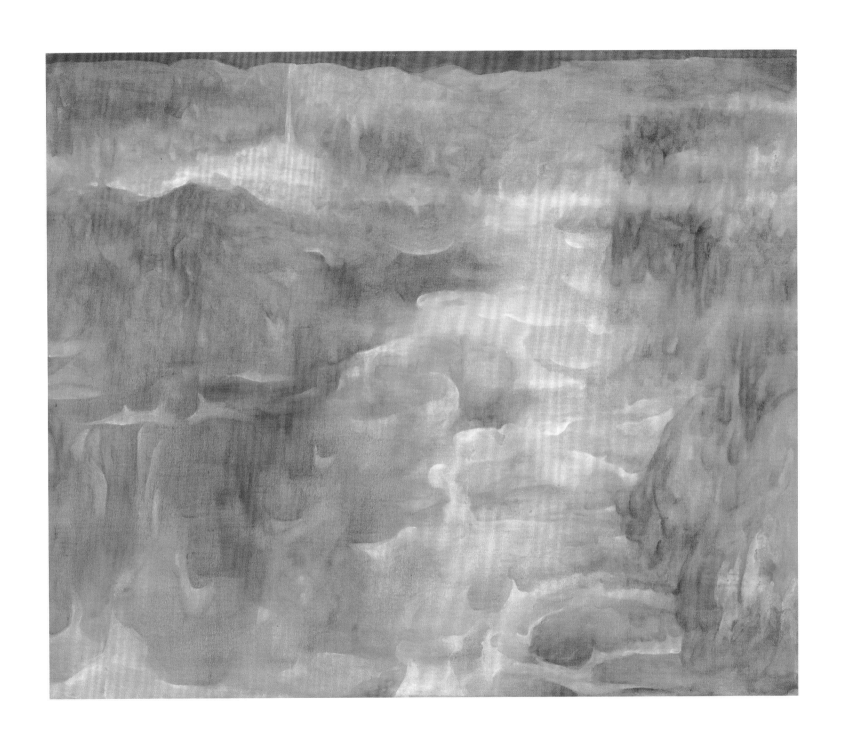

山在虛無飄渺間

2021　膠彩　60×72.5cm

倪玉珊

徐洵蔚

致敬 E

2010　複合媒材　166×160×20cm

躍動的山河

2019　水墨　88×70cm

許文融

許世芳

三月

2021 布上多媒材 150×60cm

十四的月亮

2010　雙層日本純金箔、礦物顏料、臺灣壯紙　72.5×60.5cm×2

許瑜庭

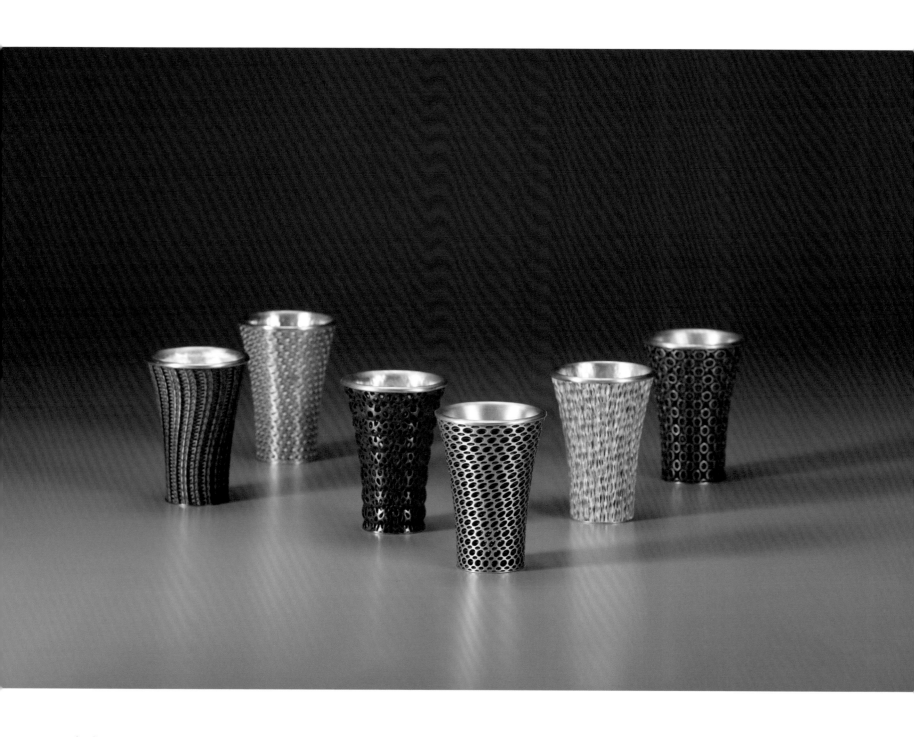

曾永玲

飲酒的態度——華麗的飲酒杯

2020　925 銀／999 銀　9×6×6cm（6 件）

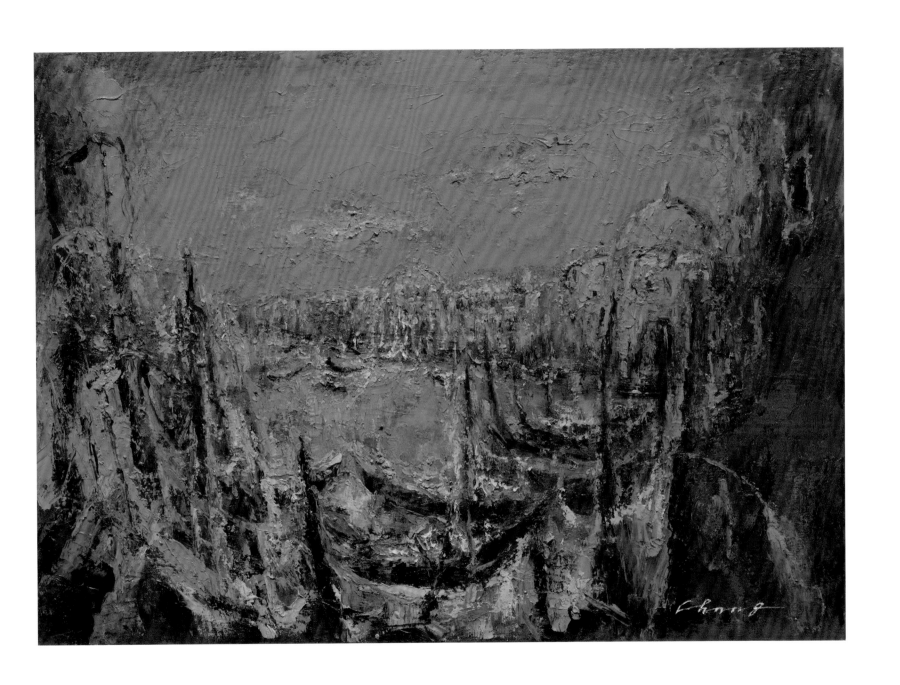

水都戀曲

2019　油彩　72.5×91cm

游守中

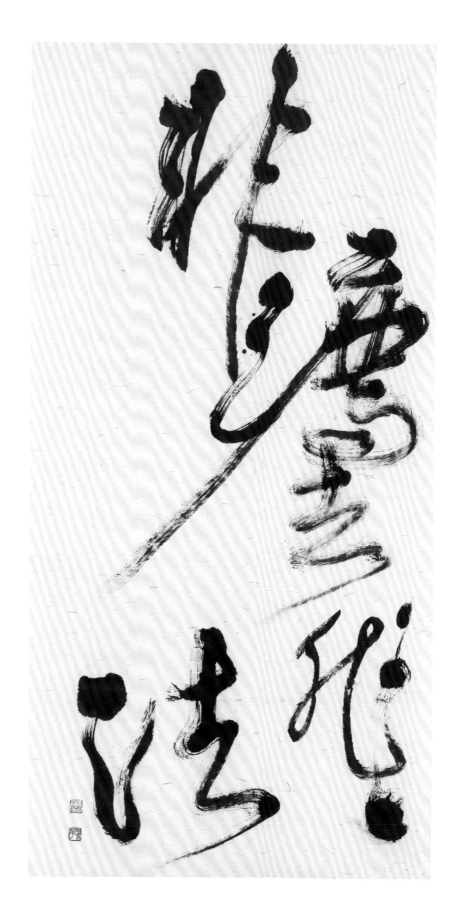

魯漢平

非法非非法

2013　書法　140×80cm

EVOLUTION

The Origin of Species by Means of Social Selection or the Preservation of Favoured Races in the Struggle for Life

陳
一
凡

Evolution

2000　水彩、紙、碳粉轉印　30×90cm

陳
世
強

我愛卡蘿 · 卡蘿愛我

2017　油畫　45.5×53cm、53×45.5cm

圓則融

2015　碳纖維布料 T800、軸承五金構件（公共藝術）　W360×H239×D360cm

陳昌銘

陳冠君

交錯房間 Staggered Room

2021　動畫　67×40cm

2020-P-06

2017　墨、色粉　137×69cm

《藝流·系譜·學院之道》師資年表

製表／設計：李思賢
校對：李思賢、莊明中

臺灣省立臺中師範學校 → 臺灣省立臺中師範專科學校—美術師範科

中師師資記事	年	東海師資記事
設立美術師範科（1946.09-1949）	1946	
張錫卿（原就在任）		
廖繼春專任		
陳夏雨專任		
陳夏傑專任		
林之助專任		
廖繼春離職	1947	
陳夏雨離職		
	1948	
呂佛庭專任	1949	
陳夏傑離職		
	1950	
	1951	
	1952	
沈國慶專任	1953	
	1954	
	1955	
	1956	
	1957	
	1958	
	1959	
改制臺灣省立臺中師範專科學校	1960	
鄭善禧專任		
張俊聲專任	1961	
	1962	
設立國校師資科 普通美勞組	1963	
張淑美專任	1964	
	1965	
	1966	
簡嘉助專任	1967	
	1968	
	1969	

臺灣省立臺中師範專科學校（1960.09改）—美術師範科

中師師資記事	年	美術學系創系	系主任
	1970		
	1971		
吳秋波專任	1972		
呂佛庭退休	1973		
	1974		
黃惠貞專任	1975		
	1976		
鄭善禧離職	1977		
	1978		
林之助退休	1979		
	1980		
江雅惠專任	1981		
	1982		
	1983	美術學系創系	系主任／蔣勳
		蔣　勳專任	
		吳學讓專任	
		詹前裕專任	
		劉其偉兼任	
		陳其銓兼任	
		席慕容兼任	
		張靚蓓兼任	
程代勒專任	1984	林昌德專任	
		陳其茂兼任	
		王行恭兼任	
		吳學讓離職	
		張靚蓓離任	
黃嘉勝專任	1985	盧明德專任	
		林之助兼任	
		徐玫瑩兼任	
		黃銘昌兼任	
	1986	黃海雲專任	
		林文海專任	
		楚　戈兼任	
		董夢梅兼任	
		謝棟樑兼任	
		周勘夫兼任	

臺灣省立臺中師範學院（1987.09改）—美術師範科

國立臺中師範學院（1991.07改）—美勞教育學系（1992.08設）

系主任／張淑美

系主任／沈國慶

改制臺灣省立臺中師範學院	1987
楊永源專任	1988
	1989
	1990
吳秋波退休	1991
張淑美專任	
改隸國立臺中師範學院	1991
鄭明憲專任	
謝棟樑兼任	
設立美勞教育學系	1992
美教系大樓啟用	
倪朝龍專任	
林昌德專任	
莊明中專任	1993
李惠正專任	
魏炎順專任	
莊連東專任	1994
沈國慶退休	1995
林　平兼任	

黃銘昌離任
林之助離任
楚　戈離任
吳學讓專任
林傑人兼任
許莉青專任
曾啟雄兼任
周勘夫離任
邢小剛客座（1991-1992）
顧世勇兼任
陳愷璜兼任
林昌德離職
顧世勇兼任
陳愷璜兼任
吳學讓退休
李貞慧兼任
陳愷璜離任
盧明德離職
李貞慧專任
魯漢平兼任
劉其偉離任
顧世勇離任
東海大學藝術中心成立
王秀雄專任
薛保瑕專任
劉國松客座（1995-1997）
姜一涵客座（1995-1997）
謝鴻均兼任
陳建北兼任

林昌德　代系主任／系主任／蔣勳

系主任／詹前裕

系主任／黃海雲

系主任／張淑美

系主任／程代勒

國立臺中師範學院（1991.07改）—美勞教育學系（1992.08設）

系主任／楊永源

系主任／程代勒

吳秋波退休	1996
黃惠貞退休	1997
張貞雯兼任	
李惠正退休	1998
陳建北離任	
王怡然兼任	
林昌德離職	1999
李振明專任	
潘孟堯兼任	
林　平離任	2000
倪玉珊兼任	2001
張俊聲退休	
曾永玲離任	
李振明離職	2002
倪朝龍退休	
蕭寶玲專任	

曾永玲兼任
美術系研究所成立
董夢梅離任
薛保瑕離職
陸蓉之兼任
李振明兼任
陸蓉之離任
王行恭離任
倪再沁專任（借調國立臺灣美術館）
姜一涵專任
張貞雯兼任
林　平專任
李惠正專任
李振明離任
陳建北離任
吳繼濤兼任
王怡然兼任
楊永源兼任
李思賢兼任
潘孟堯兼任
林宏璋兼任
王嵩山兼任
蔣　勳離職
學士學分班開辦（先期與國立臺灣美術館合辦）
倪再沁歸建
楊永源離任
黃海雲任文學院院長（2001-2004）
謝鴻均離任
王秀雄退休改兼任
萬胥亭專任
謝棟樑離任
施惠吟兼任

系主任／詹前裕

系主任／黃海雲

系主任／倪再沁

國立臺中師範學院（1991.改）—美勞教育學系（1992.08設）／國立臺中教育大學（2005.08改）—美術系（2006.08改）

系主任／程代勒

倪玉珊離任
林宏璋兼任
張貞雯離任
增設美勞教育系碩士班　2003
黃嘉勝任總務長（2003-2004）
張淑美退休
簡嘉助退休
林欽賢專任
孔崇旭專任（資訊工程學系）
陳順築兼任
江雅惠退休　2004
潘孟堯離任

系主任／莊明中

升格國立臺中教育大學　2005
國立臺中教育大學藝術中心成立
白適銘專任
謝棟樑離任
更名美術學系、美術系碩士班　2006
莊明中任祕書室主任祕書（2006-2007）
謝東山專任
林之助名譽教授　2007
林之助紀念館成立
莊連東離職
程代勒離職

系主任／黃嘉勝

施淑萍兼任
栗憲庭客座（2002）
劉小東客座（2002）
林彥良離任
王永修專任
吳超然專任
楊茂林兼任
林銓居兼任
曾啟雄離任

系主任／倪再沁

倪再沁任文學院院長（2004-2007）
張小鷺客座（2004）
高燦興兼任
碩士在職專班成立
高永隆兼任
羅慧珍兼任
進修部學士班成立

系主任／李貞慧

創意設計暨藝術學院成立
倪再沁任創意設計暨藝術學院首任院長（2006-2007）
李惠正退休
吳繼濤專任
陳順築兼任
黃海雲退休
王永修離職
楊茂林離任
曾永玲離任

系主任／林平

國立臺中教育大學（2005.08改）—美術系（2006.08改）

系主任／黃嘉勝

楊永源離職
鄭明憲離職
王怡然離任
高永隆專任
藺　德專任
康敏嵐專任
莊賜祿兼任
黃位政專任（文化創意產業設計與營運學程／系）　2008
陳順築離任

白適銘離職　2009
黃士純專任
陳懷恩專任

系主任／莊明中

顏名宏專任（文化創意產業設計與營運學程／系）　2010
劉子平兼任
簡嘉助名譽教授　2011
謝東山退休

系主任／蕭寶玲

張小鷺客座（2007）
劉孟晉兼任
林宏璋離任
王秀雄離任
張惠蘭專任
耿晧剛兼任
陳順築離任
音美館落成啟用（美術系遷至東海第二校區）
臺灣美術研究中心成立
詹前裕任創意設計暨藝術學院院長（2009-2012）
朱青生客座（2009）
陳永模兼任
陳松志兼任
武嘉文兼任
邱建銘兼任
王挺宇兼任

系主任／林平

陳　蕉專任
吳士偉兼任
廖瑞芬兼任
高榮禧兼任
陳　蕉離職
林季鋒兼任
胡竣傑兼任
朱盈樺專任　2012
吳繼濤離職轉兼任
李義弘兼任
鄭月妹客座（2012-2015）

系主任／林文海

國立臺中教育大學（2005.08改）—美術系（2006.08改）

系主任／蕭寶玲
系主任／黃嘉勝
系主任／林欽賢

年份	系所／校方記事	名單	系主任
2013	魏炎順任人文藝術學院院長（2013-2019） 劉子平離任	許瑜庭兼任 張守為兼任 施淑萍離任 姜一涵退休 朱盈樺離職 高燦興離任 林銓居專任 鄭志揚兼任 林彥良兼任	系主任／林文海
2014	廖瑞芬兼任	段存真專任 陳誼嘉兼任 盧依琳兼任	系主任／詹前裕
2015		林銓居離職 王怡然專任 倪再沁逝世 林平借調北美館 李思賢專任 蔡明君專任（代） 高永隆離任 羅頌恩兼任 許瑜庭離任	
2016	林文海任創意設計暨藝術學院院長（2016-2022）	陳永模離任 施惠吟離任 徐嘻壎專任 張守為離任	系主任／張惠蘭
2017		詹前裕榮譽教授 詹志鴻兼任 張貞雯離任	
2018		詹前裕退休 林彥良專任 邱建銘離任	
2019			系主任／李貞慧
2020	廖瑞芬離任	林季鋒離任	

系主任／林欽賢
系主任／蕭寶玲

年份	記事	名單	系主任
2021	黃位政退休 藺德退休	吳繼濤離任 吳清川兼任 林　平歸建 蔡明君離職轉兼任 吳士偉離任 高榮禧離任	系主任／李貞慧

標示圖例：

1. 校方記事
2. 系所記事
3. 教授任全校一級主管
4. 教授專任
5. 教授兼任
6. 專任退休、離職、去世／兼任離任

119

國家圖書館出版品預行編目資料

藝流・系譜・學院之道：大臺中學院美術教學源流/
李思賢著.-- 初版.-- 臺北市：藝術家出版社；臺中市
：臺中市政府文化局, 2021.10
120面：25×26公分
1.藝術 2.作品集

902.33 110015512

藝流・系譜・學院之道——大臺中學院美術教學源流

李思賢／著

發 行 人｜盧秀燕

總 編 輯｜陳佳君

編輯委員｜施純福、曾能汀、蕭靜萍、程泰源、鍾正光、
許秀蘭、王榆芳、彭楷騰、陳佩伶

視覺構成｜莊雅婷

研究執行｜毓書房人文藝術有限公司

策　　劃｜臺中市立美術館籌備處

出　　版｜臺中市政府文化局

地　　址｜臺中市西屯區臺灣大道三段99號惠中樓8樓

電　　話｜04-22289111

網　　址｜www.culture.taichung.gov.tw

展 售 處｜五南文化廣場 04-22260330
（臺中市中區中山路6號 www.wunanbooks.com.tw）
國家書店 02-25180207
（臺北市中山區松江路209號1樓 www.govbooks.com.tw）

執行製作｜藝術家出版社

地　　址｜臺北市金山南路（藝術家路）二段165號6樓

電　　話｜02-23886715

傳　　真｜02-23965707

執行編輯｜沈也真

美術編輯｜黃媛婷

總 經 銷｜時報文化出版企業股份有限公司

倉　　庫｜桃園市龜山區萬壽路二段351號

電　　話｜02-23066842

製版印刷｜鴻展彩色印刷股份有限公司

初　　版｜2021年10月

定　　價｜新臺幣280元

ISBN:978-986-282-280-7（平裝）

法律顧問　蕭雄淋

版權所有，未經許可禁止翻印或轉載
行政院新聞局出版事業登記證局版臺業字第1749號